奇幻魔獸
造形彩繪

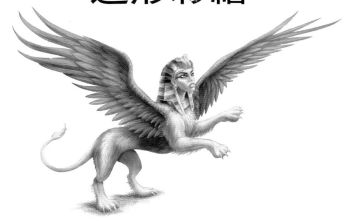

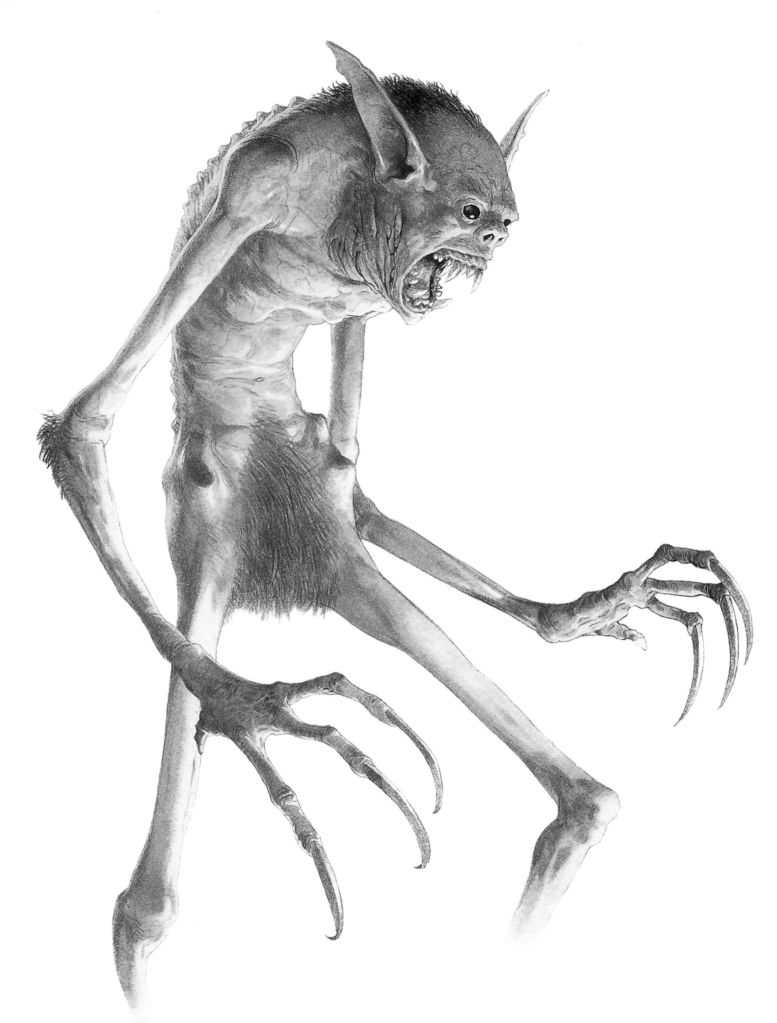

奇幻魔獸造形彩繪

魔域幻獸創生秘技

凱文・沃克 著

高倩鈺 譯

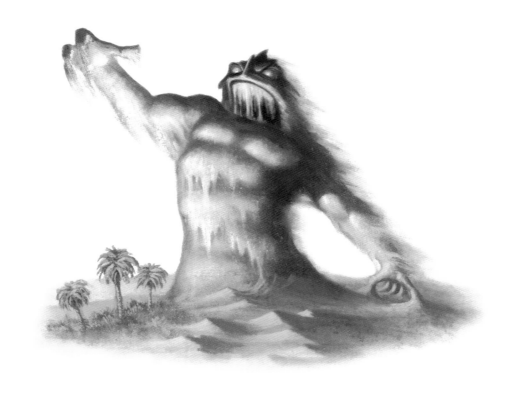

新一代圖書有限公司

奇幻魔獸造型彩繪：魔域幻獸創生秘技 / 凱文·沃克著 ； 高
　倩鈺譯. -- 初版. -- 新北市 ： 新一代圖書，2012. 12
　　面 ；　公分
　譯自 ： Drawing and painting fantasy beasts ： bring
to life the creatures and monsters of other realms
　　ISBN 978-986-6142-30-7（平裝）

　1. 插畫　2.繪畫技法

947.45　　　　　　　　　　　　　　101020634

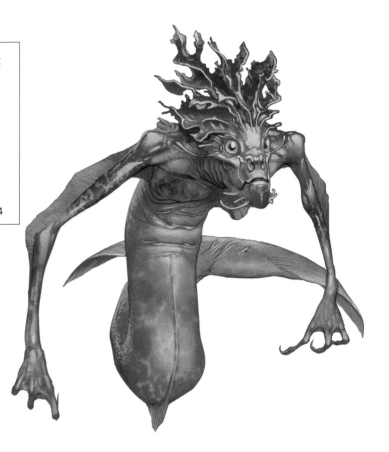

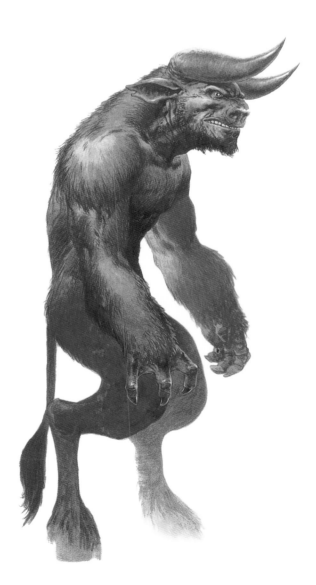

奇幻魔獸造形彩繪
Drawing and Painting Fantasy Beasts

作　　　者：凱文·沃克

譯　　　者：高倩鈺

發 行 人：顏士傑

編輯顧問：林行健

資深顧問：陳寬祐

出 版 者：新一代圖書有限公司
　　　　　　新北市中和區中正路906號3樓
　　　　　　電話：(02)2226-3121
　　　　　　傳真：(02)2226-3123

經 銷 商：北星文化事業有限公司
　　　　　　新北市永和區中正路456號B1
　　　　　　電話：(02)2922-9000
　　　　　　傳真：(02)2922-9041
郵政劃撥：50078231新一代圖書有限公司
定　　　價：520元

中文版權合法取得　未經同意不得翻印
授權公司：英國Quarto 公司
◎ 本書如有裝訂錯誤破損缺頁請寄回退換 ◎
ISBN： 978-986-6142-30-7
2013年1月印刷
Printing in China by Hung Hing

目錄

序言

奇幻藝術與
文學根植於自古
以來的種種民間
傳說、神話，以及
傳奇故事，其中盡是
各種和你我日常所見的
家禽家畜截然不同的奇異生物。

像龍、狼人，和吸血鬼等奇幻魔
獸，為我們抒發恐懼的假想敵，同
時為我們欲克服的危險找到了目
標；海中的各種怪物則是由人們
對波浪下潛藏的莫名之物的疑懼轉
化而成的視覺意象。

然而，如何用畫筆詮釋這些僅在想像世界中曇花一現的奇幻
生物呢？藉由介紹奇幻藝術家們如何逐步建構其腦海中異想世界
的親身經歷，本書將為你找出解答。多數虛幻產物
皆啟發於現實世界，因此，仔細觀察真實的動
物、昆蟲，並嘗試找出方法，藉由扭曲骨骼
架構，或是調整大小比例，就可將之轉化為
與眾不同的形體。試想，一隻小蟑螂就
已經夠噁心的了，更別說和房子一般
大！本書首先將針對你該從何
處搜尋繪畫靈感提出建
議，接著傳授掌握各
種彩繪材料的實用秘
技。

「魔獸大觀園」
單元則以環境劃

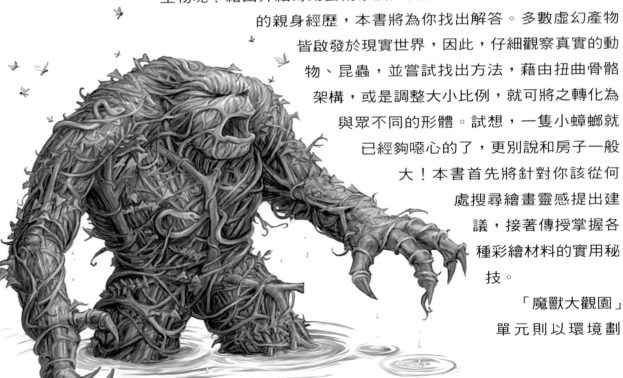

分為六個
不同的領
域，提供你創作的靈感及各種方便參
考的魔獸造形。每個篇章將個別介
紹一幅魔獸作品，並提出建議，
以便你在重新創作時採用。除
此之外，你也將從本書中
一系列特製的檔案列表
中獲知許多與魔獸息息
相關的關鍵資料，例如體重、主食、氣味、出沒時間及地點等。

「魔獸大觀園」內含許多令人心動的好點子，包括動作畫法、
姿勢呈現的提示，以及繪製爪子、身體比
例、牙齒，與其他各種奇幻魔獸重要
特徵的實用課題。

一連串「畫家實戰彩繪」範本
單元讓你得以回顧奇幻畫家們的創
作歷程，逐步探索各式魔獸的創造經
過、分析其造形與畫法，有助建立自己
獨特的繪畫方式。現在，不管是要照著藝
術家們的經驗依樣畫葫蘆，或是參考本書
論點與插圖開創自我風格，就讓我們大
刀闊斧開始行動吧！

K. Walls

著手繪製

本單元將帶你通往奇幻藝術的天地：提供作畫空間方面的建議，協助選取媒材、畫具，同時以深入淺出的方式助你快速地掌握彩繪技巧，使作品達到理想的效果。

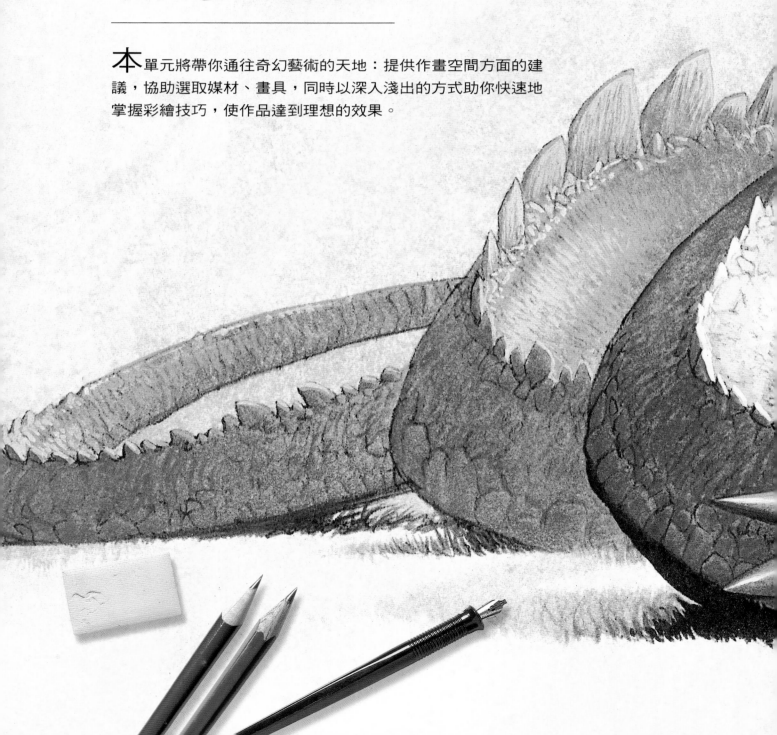

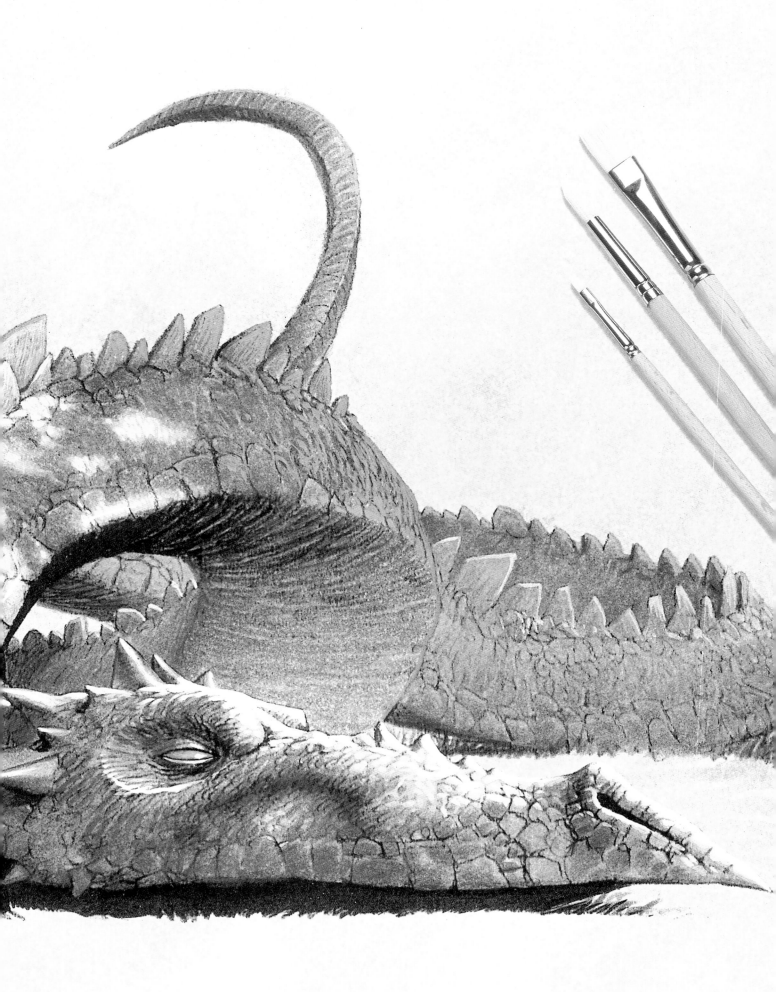

靈感取源

靈感從何而來？是多數藝術家不時提出的問題，特別對身為奇幻藝術家的人來說，唯一的正解就是：「靈感無處不在」。點子是無法隨傳隨到的，它通常在毫無預期的情況下驟然浮現，有時則受到一些隨意的視覺印象而觸發，好比投射在牆上的光影等。孩提時，我們都曾看過火燄或雲朵幻化成的臉龐或奇異生物；然而，身處在這個繁忙的世界中，我們常在無意中失去了讓想像力奔馳的能力。因此，請敞開心胸，別畫地自限。

起點

真正原創的靈感屈指可數；那是少數想像力豐富，靈感發自於內心深處的藝術家才能領略的範圍。多數奇幻藝術仍舊由現實出發，對於繪製奇幻魔獸來說更是如此－不參考實物便無從創繪擬真生物。無論筆下魔獸的身型構造、習性，或身處環境是何等奇特，牠們都必須看起來能夠移動、進食、狩獵，以及作其他一切生物所能作的事，因此，必須了解骨骼與層層肌肉如何架構出這些生物的外型，又如何受動作影響隨之改變。要收集相關資料，動物園是個好去處。但要是沒法去，也能藉著觀看影片、圖畫集、動物與昆蟲照片找出建構其外貌的方法。你也將發現，現實往往比虛構更不可思議。

大自然奇觀
世界上有些生動物實在令人驚嘆不已，這條紅魚的一身色彩便美麗非凡。

過去與現在

奇幻魔獸在藝術上的展現是跨時代的，從史前洞穴、中世紀獸形排水口到當代圖文小說與現上遊戲，魔獸造形無所不在；因此，其他藝術家的作品絕對值得觀摩。

要是腦海中有某種想嘗試的特定生物，就可以看看過去歷來的畫家是如何著筆的。別在研究他們如何繪製花紋、上色，或雕刻上白費功夫；真正的重點在於這些創作的造形及原理。

神話及民間故事同樣也是珍貴的靈感之泉，而且既知如此，選擇就包羅萬象了，因為各方文化對奇幻魔獸都有其獨特的形象，且往往各具魔法。而書面記載又比形象記錄更具價值，因為他們預留了更多的想像空間，讓人無從抄襲。

自然界
大地擁有令人嘆為觀止的毀滅及修復力。天曉得他會孕育出什麼樣的生物？

幻化真實

即便你筆下魔獸的創造是根據一種，或結合數樣真實生物而成。只要改變大小比例或環境背景，便可使牠們更具魔幻特質。

在奇幻國度裡，一些現實世界中渺小而微不足道的生物也能變得碩大無比；一些海中的特有生物一經適度調整，也能理所當然地現身於種種不同情境。舉例來說，一般水母無法長期待在沙漠中；然而，只要擷取其基本外型，配上一副堅硬的骨架及表皮，就能創造出截然不同的新生物。

另外，也可以不按牌理出牌地任意混搭－試想，帶著一身狗毛、狗耳朵，外加條豬尾巴的馬是何等模樣吧！

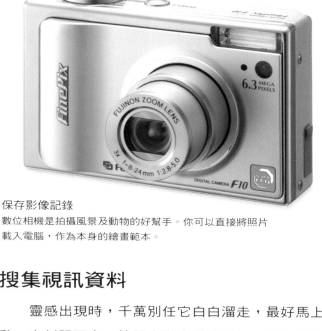

保存影像記錄
數位相機是拍攝風景及動物的好幫手。你可以直接將照片載入電腦，作為本身的繪畫範本。

搜集視訊資料

靈感出現時，千萬別任它白白溜走，最好馬上行動，立刻記下來。筆記本與素描簿扮演著重要角色，另外剪貼簿也是不錯的選擇，它能幫你保留一些由報張雜誌剪輯而來的精彩圖片，及一些未來或許能在魔獸身上派上用場的色彩與紋路。記得隨身攜帶相機，以便外出時順手搜集視訊資料。比起過去那個相機既沉重又不普及的年代，現在要以相機記錄算是簡單多了。數位相機既輕便又易上手， 甚至手機中也有內鍵相機。雖然常因畫質不夠好而無法翻拍重製，但它們仍是能幫你節省時間、隨手寫生的好幫手。

建築雕塑
圖中的怪獸形排水口在世界各地的美麗建築中都可見到。

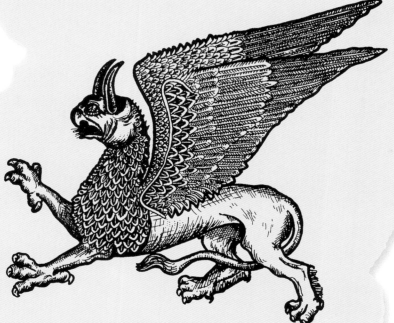

歷代彩繪
自古人們便開始彩繪各種奇幻生物。本圖的獅鷲獸為中世紀晚期的版畫作品。

專業藝術及插畫家可能需要更多專門的畫具，因為他們常得因應某些特殊需要，在緊迫的截止期限內交件。但如果你作畫是純屬自娛，就無需在這些基本配備上大費周章了。

畫室

第一步就是尋找作畫的空間。不必是什麼設備齊全的專用畫室，但要讓你感到舒適，並且能集中注意力，避免不必要的干擾。

對處理色彩而言，光線是一大關鍵，因此如果有採光良好的空房間，是再好不過的了。光線不足不僅會對眼睛造成傷害，也會對影響用色的判斷。要是你在一般黃光燈下完成一幅畫作，再拿到日光底下看看，就可以發現其中的差異。

日光永遠是最佳的選擇，不過日光的充足與否當然誰也無法保證。對住在北半球的人而言，一扇面北的大窗最為理想，因為這能避免陽光的直射，任太陽移動，光線明亮也不會有太大的變化。不過要是你沒那麼幸運，也別擔心，必竟窗戶是聊勝於無。如果你作畫的地方陽光滿室，想作些改變以減少陽光的干擾，可以掛幅白色的透明百葉窗來散光，讓光線更平均。而你也可用較便宜的白布來替代。可能的話，調整畫桌方向，讓手不致造成陰影，阻礙視線。

畫板、畫桌，及畫椅

工作平台的尺寸完全取決於你的作品大小，但多數藝術家都會使用所謂的畫板，包括現成畫板、中密度纖維板(MDF)，或是依大小專門訂作的夾板...等。有些畫板可垂直架立，調整角度，不僅提供作畫所需的斜面，也不至讓畫者腰酸背痛；如果使用的是自製畫板，也可用木塊或書堆支撐架起。

一張畫桌能提供足夠的空

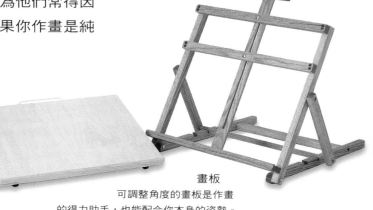

畫板
可調整角度的畫板是作畫的得力助手，也能配合你本身的姿勢。

間擺放所有畫具，不過同樣地，除非是你想歸劃出固定的作畫區，否則也沒必要購置畫桌。家中的餐桌就再適合不過了，但記得在動工前先鋪上一層塑膠墊。市面上也有許多價格合理的桌子，再不然，也可以利用大塊的MDF板或其它支架自行製作。

只要坐起來舒適，什麼樣的椅子應該都派得上用場，不過調整式座椅是更好的選擇，特別對那些有潛在背部問題的人來說，更是如此。但不論選用何種椅子，你還是極有可能因長時間工作而彎腰駝背，因此記得要定時起身活動一下。

燈光

如果無法獲得充足的自然光源，或是想在晚間工作，工作檯上就必須備有一盞合適的燈。可調式臂燈正是一種理想的選擇，因為它可以任意調整高度與角度，而且目前市面上隨處可見。多數美術用品店皆有供應各種瓦特數不同的日光燈泡。燈泡的玻璃常上有一層藍色，藉以平衡燈光的亮度，雖然這種燈泡較一般種類昂貴，但壽命很長。其次的選擇還有低伏特的鹵素燈；它的光非常明亮，而同樣地，輕便小巧也是它的優點，因此可以將它隨心所欲地掛在牆上。

可調式臂燈
調整光源，避免在作品上造成陰影。

收納存放

　　經年累月下來，畫具的收納工作就變得非常重要；一具設計完善的抽屜能成功保持所有畫筆、蠟筆、顏料、橡皮擦，尺...等工具的整齊。當然剛開始也可以利用紙箱或塑膠盒來存放。

　　有些藝術家會將畫紙、畫板及完成作品存放在帶有層層抽屜的文件櫃中；不過這種收納器材要價可不便宜。比起前者，倒不如拿一兩個硬式文件夾靠在牆邊存放畫紙及作品來得更加實際。

收納工具
最好將所有顏料、畫筆及鉛筆...等畫具存放在同一個地方；一個美術工具箱正是個理想的選擇。

繪製成像

　　多數插畫家都會打草稿，作為繪製完成稿的根據。雖然不算是必要步驟，不過如此一來，就可避免在完成稿上留下凌亂的塗改痕跡，損壞畫作。在比例上，草稿通常比成品來得小，將之轉印到正式畫紙上時，記得調整大小比例。

描圖

　　最方便的描圖法是在草圖上畫出格子，可直接畫在草稿上，或在上頭放張描圖紙或醋酸鹽透明紙，接著，以同等比例在正式畫紙上打出較大的格子，並依序將格內的圖樣一一臨摹到正式畫紙上。倘若草圖比例正是理想中的大小，就可直接描摹到描圖紙上，以軟式鉛筆或墨條將其背面塗黑，正面朝上放在畫紙上，以尖頭鉛筆順著原圖上要描繪的線條再畫一遍。使用美術用品專賣店中的非油性複寫紙會更好，不但不易弄髒，效果也更令人滿意。

　　利用影印機中的放大、縮小功能也是個好方法。假使你有電腦，且草圖不至於大到難以掃描，就可用數位的方式處理成像。數位檔不但較易掌控，且提供了更多可能性 —— 只要有合適的軟體，隨時可利用電腦中的變形工具對圖形進行修改。一旦成像輸出後，即可使用上述幾種方法將草稿轉印到畫紙上。只要所選用的畫紙夠薄，就可利用光箱來協助描圖，若無光箱，一扇光源充足的窗戶也行得通－直接將畫紙貼在窗戶上描繪就成了。

燈箱/描圖箱
燈箱是種描圖利器；表面呈半透明，內部透光。方便你在其光線充足的表面上進行描圖的工作。

無論是要繪出本書中的畫作或自行創作，都需用到此處及接下來各頁所介紹的一系列畫具及畫材。以下都是本書畫家所選用的工具，但若自己另有所好，或是無法負擔過度昂貴的器具，也可利用手邊現成的畫具。書中有些畫面經過數位處理，不過，如果沒有軟體也別擔心，因為這些全都能用傳統畫法加以完成。這些技法都列在18至25頁。

畫紙

　　想將靈感拿來作試驗，以鉛筆繪製草圖，就用普通滑面的白色畫紙，但要是想上色，就得依自己使用的畫材選用特製的紙張。

　　畫紙適合用於繪製鉛筆畫及鋼筆畫，不過記得要講究品質；而就試畫而言，影印紙是另一項較經濟實惠的選擇。

　　座標紙比一般畫紙薄的多，部分呈半透明，適用於數階段的修改工作，以免不斷用橡皮擦在一幅作品上重覆擦拭。

　　插畫板　上頭繪製出的成品將在其他畫材上加以重製或掃描。其材質像水彩紙一樣種類繁多，可依個人需求選取紙面。

　　粉彩紙　專為粉彩畫而設計，其表面有足夠的紋理可黏附粉狀顏料。有一系列的顏色可供選擇，同時也能用來畫彩色鉛筆。

　　描圖紙　有助於精確地描繪出照片及其他圖片，更是燈箱描圖法（見13頁）中不可或缺的必備材料。不過，描圖紙上的鉛筆痕跡卻很容易糊掉。

　　吸墨紙　壓在持畫筆的那隻手下，避免油脂或水分沾到畫上，同時也便於擦去多餘的顏料。

　　滑面（冷壓）水彩紙　為處理如彩色鉛筆、壓克力顏料的不二選擇，但不適合用來畫淡水彩及粉彩畫。

　　中等顆粒面（熱壓）水彩紙　紙面紋理較冷壓紙深，同時也是水彩、鋼筆及淡彩繪圖方面最熱門的選擇。

各種水彩紙

繃平畫紙

　　水彩紙隨不同的磅數、厚度而各有不同。在使用之前，必須先將紙繃平，否則一旦塗上包含水分的顏料，紙張就會產生皺摺。上色前先作繃平的動作可確保畫紙平順光滑；繪畫過程中，紙面會就會保持在平整的狀態，顏料乾後畫作也就能維持平坦。繃平畫紙並不困難，同時這就表示你可以省錢選購磅數較少的畫紙。如果畫紙能輕易地捲成筒狀，這就表示它也能被繃平。

1.　在打濕畫紙及膠帶前，先剪下四條長度適中的封箱膠帶(蓋在畫紙四週)。

2.　以海綿將畫紙雙面都沾濕，或將畫紙短暫地浸在臉盆或谷缸中。

3.　將膠帶的黏貼面沾濕；翻面後貼在畫紙四周，再以海綿撫平，任畫紙自然風乾。

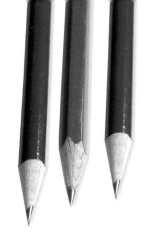

炭鉛筆與橡皮擦

炭鉛筆分成許多不同的等級，H代表筆心的軟硬度，B則表示黑色的深淺度；橡皮擦的種類也很多，但要避免使用過硬的，因為那會留下髒汙的擦痕，對紙面構成傷害。

炭鉛筆分級
HB為炭鉛筆系列內的中性筆；是方便的萬用筆。2B、4B...等則較適合用來打稿或線條較豐富、表達性較強的作品。

自動鉛筆
是木殼鉛筆外的另一項實用的選擇，可供你依需要替換所須的筆心。

橡皮擦
白色塑膠橡皮擦是用來擦去大範圍鉛筆痕跡的最加選擇。繼續作畫之前，可先用軟刷將橡皮擦屑屑掃掉。黏土橡皮擦可拉成尖角，用來擦除小範圍或製造高光的效果。

水溶性色鉛筆

彩色鉛筆

彩色鉛筆相當受插畫家的青睞，特別是運用在細部的處裡方面；不過較軟的色鉛筆同樣也能經過混色創造出多元的效果。色鉛筆的種類繁多，但市面上也可買到十二色或以上的盒裝色鉛筆。

粉筆 可藉紙卷擦筆(見下圖)或手指的擦拭，使色彩變得柔和些。

蠟筆 是細部繪圖的不二選擇，但較粉筆難混色。這兩種色筆都可靠層層疊色製造混色的效果。

水溶性色鉛筆 可像一般色鉛筆一樣乾畫，或沾水造成渲染或軟化線條的效果。

粉蠟筆與粉彩鉛筆

軟質粉彩易碎且易沾染，不適合用於細部彩繪，而且粉蠟筆非常麻煩，需要另闢專用的工作區，或使用巨幅的防塵套。硬質粉彩及粉彩鉛筆較易掌控，適於在水彩或壓克力顏料上描繪輪廓，或創造紋路質感。

硬質粉彩
因切面平整，適於用來處理像背景等的大範圍部分。

粉彩鉛筆
較以紙衣包裝的粉蠟筆硬，但比彩色鉛筆軟；該筆易於混色。

紙卷擦筆
或稱為擦筆(torillon)，以此為粉蠟筆或彩色鉛筆作細部混色。

鋼筆畫

以鋼筆作畫讓你得以在細部盡情雕琢發揮，並且還有免於弄髒的好處。鋼筆畫通常也結合了水彩與壓克力淡彩(見22至25頁)，然而鋼筆與墨水的種類繁多，因此也可以全靠墨水上色。

原子筆與鋼珠筆
雖然筆尖僅有一種大小，不過仍是既經濟又實用的繪圖工具。鋼珠筆畫出的筆觸較原子筆濕潤。

沾水筆
可替換筆尖的筆桿便於畫出各式不同的線條。不過使用這種筆相當費時，因為每結束一筆就得重沾一次墨水。

自來水筆
筆尖為金屬製；內含可替換的墨水筆蕊，使墨水可自動流出。

纖維筆
各式筆尖粗細不同，顏色選擇繁多。相較於金屬製筆尖，這種筆畫出的線條較呆板。

印度墨水
沾水筆適用的傳統墨水，也可用畫筆上色。

水性油墨
用於水彩下打底時，油墨會部分溶解、稍微散開，使線條看來較柔和。

壓克力油墨
可擾水稀釋或在調色盤上加以混合，不過，在不加水的情況下，這種油墨是完全防水的。

畫筆

軟毛畫筆(brushes)由貂毛（昂貴）、人造纖維或是混合貂毛與人造纖維所製成；用於水彩與壓克力彩繪皆可。使用壓克力顏料後，記得在顏料乾掉之前徹底洗淨，否則畫筆就報銷了。

水彩筆
主要有兩種形狀：筆端尖細的圓頭筆與筆端扁平，適合運用於大範圍彩繪的平頭筆。兩隻大小不同的圓頭筆和一隻平頭筆為必要配備。

壓克力畫筆
鬃毛畫筆為油畫專用，但也適用於壓克力顏料，特別是上色濃稠時。而軟硬適中且具彈性的尼龍畫筆則是顏色稀薄至中等濃度之間的最佳選擇。

水彩與不透明水彩

　　一般認為水彩是一種淡而無味的媒材，適合用來畫些花花草草，而非兇猛的動物，然而事實上，水彩也能帶出強烈而戲劇化的效果。同時，它幾乎能與各種彩繪的媒材相互結合；因此，要是在水彩的部分出了差錯，便可塗上彩色鉛筆、壓克力顏料，或不透明水彩加以掩飾。最後一種就是水彩的不透明版，而此兩種顏料通常合併使用。

調色盤
可使用便宜的塑膠調色盤，但陶製調色盤是更好的選擇。別以塑膠色盤裝壓克力顏料，否則顏色會留下永久的印漬。

塊裝與管裝
市售水彩有種是扁平塊狀的，裝在現成的顏料盒中，另一種則是管裝。想使用較鮮豔強烈的顏色，管狀水彩較佳，但需要準備調色盤，以便將顏料擠在上頭。

專家用與學生用水彩
所有的顏料都分成兩種，因原料質地較純，專家用水彩也較昂貴。這種顏料無疑是上上之選，不過你可以先選用初級的學生用水彩。

不透明水彩
這些顏料以管裝出售，體積較水彩來得大。可和水彩混合使用，而白色不透明水採通常單獨使用或用於混合其他色彩，製造高光效果。

壓克力顏料

　　可說是功能最多的媒材，依個人使用的方法不同，可以創造出千變萬化，讓人大開眼界的效果。可將薄薄的壓克力透明淡彩層層堆疊覆蓋，或先以鬃毫筆或畫刀抹上厚厚的一層，再混入其它大量媒材，使之更濃綢。很多壓克力媒材在可塑性和可流動性方面都具有相當的一致性，但其透明度及亮光程度則各有不同。

罐裝與瓶裝
壓克力顏料有罐裝，也有便於擠在調色盤上的加蓋瓶裝版。罐裝與瓶裝的壓克力比管狀的鬆軟、多水。

管裝
市售的壓克力顏料，通常以一般大小販售；除了白色，因為用量較多的關係，尺寸也較大。

彩繪技巧

一旦作畫空間建構完成，就該開始思考何種畫材最適合用來詮釋自己的想法；參考接下來的幾頁，好好找尋靈感吧！繪畫的其中一個好處就是你永遠可以從中學到新東西。某些畫家僅僅擅長一種畫材，並發揮到極致；另一些則會開發各式多元的材料，把嘗試新畫材視為振奮人心的消遣。

可供試驗的東西總是源源不絕，而且別忘了多數畫材除了單獨使用之外，還可與其他畫材相互結合，下列各種技巧正是最佳例證。因此，在找出能讓自己充分發揮靈感的最佳畫法前，你可以不斷進行探索。

石墨鉛筆

一般鉛筆似乎是一種世界通用的工具，不過十六世紀發明的的石墨鉛筆在繪圖方面產生突破性的變革，藝術家很快發現這種工具有凌駕以往的優勢。石墨鉛筆大概可算是自古以來最全方位的畫具了，所以千萬別小看它。石墨鉛筆可創造出各式千變萬化的線條及色調，除此之外，石墨鉛筆的筆心由軟到硬，選擇性豐富。

標準繪畫用鉛筆具有木質外層，不過你也可以直接購買石墨條，比起鉛筆的尖端，墨條的平面更便於製造大面積的色塊

影線法
在這種表現法中，色塊大致上由同一方向的筆觸所構成。以較重的筆觸層層覆蓋，就能製造出顏色較深的陰影。

交叉影線法
如同影線法，這也是一種製作單色媒材的標準技法。第一步先畫上線影法中的線條，接個以反方向畫出一組相對的線。線條越密越靠近，色調也就越深。

塗鴉法
該技法看起來比交叉影線法自然。它並非製造單一筆觸，而是自始至終讓鉛筆停留在畫紙上，以鬆散的Z字型移動。調整下筆力道、讓線條交疊就可製造出明亮不同的色調。

陰影表現法
以鈍頭的鉛筆畫出一連串緊密相連的線條就能造出實心的色塊及淺色漸層。可用手指塗擦，讓線條混在一起，使漸層色彩更加柔和。

橡皮擦陰影法
要使色調變淡或製造高光效果，可將黏土橡皮擦搓揉成適合的角度、大小，以除去鉛筆痕跡的方式進行或修改。要選用線條或點描線法，取決於色塊大小以及期望的效果。

鉛筆等級
色調深淺可藉由使用不同級別的鉛筆來增加：用硬式鉛筆加強亮處，軟式鉛筆則加深暗處。在軟筆線條上覆之以硬筆線條，或在不同的區塊使用不同等級的筆。

彩色鉛筆

　　若你想使用顏色，在繪圖方面又比上色得心應手，彩色鉛筆正是最完美的選擇。市售色鉛筆種類繁多，有蠟鉛筆，也有粉彩鉛筆，如此一來，混色也更容易。可能的話，在使用前先行試用，看哪一種最符合你的訴求 —— 它們有的以單隻販售，也有盒裝供應。水彩鉛筆又是另一種不同的類別。此處介紹的是水性色鉛筆，可加水上色，製造出淡彩效果。

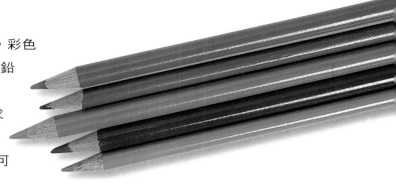

影線混色法
利用色彩不同的彩色鉛筆，以同一方向的筆觸畫出影線，便能製造出顏色變化和混色的效果。

交叉影線混色法
這種方法能充分呈現非凡精緻的陰影及顏色變化。顏色強度的變化可靠重覆畫線及交錯重疊來達到。

塗鴉混色法
這個基本上和鉛筆塗鴉法相同的技法能帶出較密集、紋路較多的陰影和色彩效果。上色順序通常都是由淺至深。

拓印法
利用棉質紗布、捲紙擦筆，或自己的手指以拓印法混合色鉛筆的色彩，就可製造出柔和的模糊效果。色鉛筆包含的粉彩成分越多，就越容易混色。

磨擦版印法
將畫紙攤在一個帶有紋理的平面上，好比一塊密度寬鬆的布，而後利用彩色鉛筆打上陰影，讓底下的紋理或圖能隨之浮現。

水性色鉛筆
又稱作水彩筆。可以有效結合水彩與線條處理的技巧。可選擇先行畫線，再用濕畫筆刷過，或是直接在打濕的紙上作畫。

銘刻法
若能用畫筆握把等適當的工具在紙上作出壓印的效果，然後在上面畫畫，這些線條就會保持白色。本例使用鈍圓規的尖端畫出一連串的細花紋。

淺色鉛筆畫在深色顏料上
可拿淺色色鉛筆畫在深色水彩或壓克力顏料上，以強調細節。最上層可再加上淡彩及更多的色鉛筆，展現重疊的技巧。

深色鉛筆畫在淺色顏料上
將淺色水彩或壓克力淡彩畫在深色彩色鉛筆上，能顯現並強調畫中的細節及紋路。

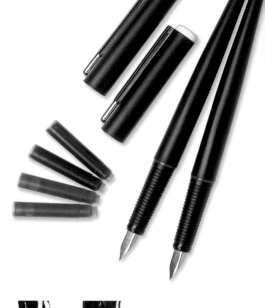

墨水畫

在所有繪圖法中，鋼筆畫是最古老的一種。從可換筆尖的沾水筆，到各式五花八門的儲墨筆都應有盡有。對各種畫法而言，實驗就是關鍵，因為不同的筆帶來的筆觸和感覺也各異。纖維筆頭的筆在線條方面能作出較多變化。鋼筆畫中，不論運是鋼筆或畫筆的部分，都無法加以修改；因此，在用墨水繪製正式的版本之前，要先用各種不同的工具對畫出的效果進行測試。

尖頭筆

具有專屬墨水管的尖頭筆(自來水筆)可用以詮釋非常細節、緊密的部分，或是較隨性的速寫。自行流出的墨水也使該筆在運用上較沾水筆容易上手。

沾水筆

沾水筆必須反覆不斷地沾取墨水，因此會製造出更多不平均的線條；不過這種繪畫風格瀟灑而具生命力。依形狀與大小的不同，市售筆尖的選擇也花樣繁多。

筆與墨

運用畫筆產生流暢和有組織的線條。根據下筆力道的不同，線條可寬可細，同時可在收筆時利用畫筆「乾畫」，製造出光亮的效果。

細字簽字筆

雖然在柔軟的平面上可作出較不同的變畫，不過這種細字儲水筆畫出的線條一致且呆板。利用此筆可畫出非常稠密的交叉影線。

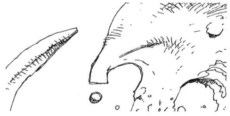

代針筆

有許多大小不同的筆尖可供選擇，代針筆主要用在工程製圖，但也能用來畫草稿。它特別適合用來製造隨性多變的線條。代針筆具防水性，且畫出的線條不會間斷。

線條與淡彩

典型技法是先畫出墨筆邊線，然後再於墨色陰影外的其他地方填上色彩。比起在水彩上補描邊，這種方式的效果更自然。

顏色上加墨色

黑色墨水筆可用來畫在大範圍的彩色水彩上，描出外形及加強形狀。在繪製不規則的細節部分時，以墨水筆在水彩色塊周圍畫邊是個有效的方法。

有色線條

就像墨水一樣，畫筆的顏色五花八門。用鉛字筆或尖頭筆畫出一系列彩色線條，可以製造出千變萬化的效果及五彩斑斕的紋理。

原子筆

這種日常用筆可畫出快速且自然的完美線條，也很適合結合其他畫筆，製造出更豐富的效果。即使用黑色原子筆也能畫出各種不同的陰影，有些就像此圖中的灰色線條一般。

以彩色墨水上色

　　市面上的繪圖墨水顏色繁多，因此用來為筆下魔獸上色的選擇，可說是五花八門。彩色墨水是透明的，所以將顏色層疊在紙面上便能產生混色效果。瓶裝墨水也可在調色盤上混色，攪水稀釋就能變換不同色調。墨水的上色應由淺入深，不過可以在黑深色顏料上畫上較淡的色彩加以修飾。如果是在紙上混色，要避免一次使用過多顏色，否則就會造成顏色混濁。墨水會被水彩紙吸收，但會留在平滑紙面的紋理上，顯現出飽和的顏色。

壓克力油墨
在乾燥的狀態下是防水的，使它能以濕疊法不斷重覆上色而不至弄亂下層的顏色。該墨水中色料十分細緻，不像其他墨水一樣凝結成塊，讓塗出來的顏色較均勻。

提亮
用紙巾擦去顏色，或趁顏料未乾時在上面輕拍，可製造出柔和的高光，或其他有趣的效果。

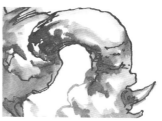

拉顏色
若是用鋼筆及彩色防水油墨快速畫過，接著再用濕畫筆在線條處拉顏色，就能產生鋼筆淡彩的效果。

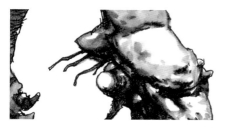

水性油墨
這種油墨即使乾了仍是水溶性，使線條能柔化或散開，形成渲染效果。可和此例一樣，購買水性油墨搭配沾水筆或自來水筆使用。

蠟染法
以白色蠟筆作畫後，在其上塗以墨水就能創造出這種美麗的效果。墨水會在蠟筆的部分滑開；蠟筆的筆觸越重，抗水能力就越強。

疊色法
防水油墨是疊色法的最佳材料。因為如此一來，新上的顏色就不會和先前的顏色弄混。就像水彩一樣，上色的方法也是由淺至深。

乾海綿上色法
乾海綿可用以去除濕紙上的油墨，或是製造柔性色彩或改變色調。材質不同的海綿會影響出現地效果。

濕海綿上色法
海綿可沾附墨水創造出有趣的隨性紋路，利用不同色彩便能製造出重重的色層。

刮修法
在選取的範圍刮擦就會出現粗糙的紋路。此畫中，在刮過的紙面塗上顏色，而後用色鉛筆的平面磨擦，使刮痕顯現。

水彩

　　光是介紹水彩的技巧就可以單獨出一本書；此處的篇幅僅夠介紹一些基本技法。像濕疊、提亮等許多方法都和20到21頁的鋼筆畫法相同；但要切記，水彩即使乾了，仍舊維持其水溶性的特色，因此過多的重疊上色會和下層的顏色混雜，弄髒畫面。水彩大概是最簡易的畫材了，它不需用到太多工具，而其簡易性更是最大的優點，因為水彩能使用的範圍似乎無所不在。可將水彩用具存放在一個袋子中，讓它不論在需搬動的情況下，或在較固定的畫室等環境中都能運用自如。

漸層

和墨水不同，有些水彩的色料並不完全溶於水，產生的顆粒效果有助於增加質感。

濕疊畫法

想在特定區塊作些柔和有趣的色彩變化，可先塗上第一層色彩，然後趁顏料未乾時滴上更多的顏料。這些顏料不會染到畫紙乾燥的部分。

製造不規則圖案

這是墨水提亮法的另一種變化。丟一些寬鬆的碎紙在未乾的顏料上，就能製造出這些迷人的圖案。該效果在水彩上會比在墨水上更明顯。

水滴法

在半乾的顏料上滴水讓顏色「跑掉」，會產生鋸齒狀的水痕，對製作岩石及樹葉的紋理而言可能相當理想。

壓印法

在部分乾的色塊上以多張紙巾用力向下壓，就能製造出這種絕佳的自然紋路。

雲霧效果

用筆刷在一區塊畫上單一色彩，等乾後再以清水刷過，並用紙快速拍乾，便會出現這種虛幻的圖形。

在蠟筆上畫水彩

此法和墨水單元的範例相同，但水彩作出的防水效果更清晰。如同此圖顯示，蠟筆的下筆力道可有所變化。

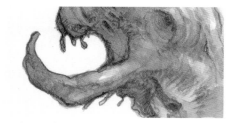

水彩與鉛筆

使用淡色水彩為鉛筆草圖上色，就能快速造出一幅有趣且生動的成品。可在紙上混色，創造出層層色彩。

壓印

以略尖的器具在紙上壓出線條，或以畫刀刮擦，將使顏料上出現壓紋，製造出清晰的黑色線條。

水紋

此圖例中，紙上畫出羽毛狀的水痕，接著在上面著色，因此形狀便會顯現。此法可分成數階段進行，製造更複雜的圖案。

水漬

塗上濃烈的顏色後，用刷子或牙刷灑上清水，就能出現斑駁的效果。

點描畫法

傳統畫法是以尖頭筆的尖端部分小筆小筆地建構出一個區塊，但也能利用海綿拍出相同的效果。如果要讓效果更柔和，可以在沾溼的紙上作業。

乾刷

這種方法通常用來詮釋樹葉。以筆刷沾取最少量的顏料，拖曳過畫紙，使顏料不會滲進紙中。

隨意灑點

以大型或中型畫筆在顏料上輕輕拍打，就能製造出大小不一的潑痕。

灑細點

要製造細緻且揮灑自如的點，牙刷是最佳利器。沾上顏料後，以尺或畫刷柄抹過刷毛。

在濕紙上灑點

在濕紙上灑點，因為顏色稍微暈開的關係，產生的斑點效果會較柔和；色料越濃，灑出的點就越濃縮。

擦消法

讓斑駁的水斑自然風乾數分鐘，然後以吸墨紙擦除最濕的部分，便能在每個水滴的周圍製造出這種有趣的輪廓效果。

筆刷擦消法

用筆刷在灑水區進行消擦，製造輪廓效果。

色調的變化

藉著傾斜畫板，讓大團顏料滑向色塊邊緣，然後以吸墨紙或紙巾擦除此端的溼顏料，就會產生色調的變化。

綜合畫法

此處結合擦除法與濕疊法。先塗上(混合)色彩，讓局部風乾後再以清水洗去、用吸墨紙擦除。

壓克力

　　壓克力顏料是所有畫材中最先進的，它是使用合成物而非天然油料或樹脂作為其色料的基底。壓克力顏料可像油畫顏料一樣塗得厚厚的 —— 不過風乾的時間遠短於油畫顏料 —— 也可以如同水彩般畫出輕薄的淡彩、製造透亮感，而又兼具風乾後防水的優點。它在水中為水溶性、可稀釋的，但製造商也發展出一大批各式的媒材，幫助顏料在不同的方式下變得更透明、濃厚且更具特色。壓克力色彩具耐光性，一旦乾燥後就不易受損，而且可運用在多孔表面上。它是有預算壓力者的不二選擇，因為只要使用一組顏料即可彷製出多組顏料的效果。

濕疊法

想達成像水彩濕疊法一樣的效果，必須將壓克力以水稀釋。比起水彩，該色料的纖維成分較多，較易黏在一起，不過壓克力去光與亮光漆都有助於避免這個問題。

濕紙彩繪

較濃的顏料，極黏稠如奶油狀也可以塗在濕紙上。顏料擴散的程度視濃稠度而定。

不規則紋理

將濃稠顏料塗敷於濕紙或畫板上，在大範圍的部分就可製造出不規則紋理。

濕疊色層

由於壓克力顏料一旦風乾後就具防水性，可以依濕疊法漸次增加色層，製造複雜顏色效果。

在單一顏色上濕疊

在已乾的單色色塊上以稀釋過的顏料進行濕疊。

不透明色彩

不透明色彩可以互疊。用清水塗在兩個色層中間，就可以在先前的顏色上彩繪新色，製造不規則的紋理。

在顏料上加水

不透明顏料未乾時可以筆刷沾水塗抹。此法不只可用在單一色層上。

墨點法

此例中，顏色被加在一乾燥色層上。第二層顏色以擦消法除去。

以畫刀彩繪

以畫刀沾取稠度中等的顏料塗在已乾的色層上，讓先前的顏料得以透出。

以硬紙板彩繪

除了調色刀或畫刀之外，以硬紙板彩繪也是另一種選擇。塑膠板用於處理高濃度與中濃度的顏料也想當好用。

壓克力媒材

市售壓克力顏料有亮光與去光兩種，不必改變顏料濃稠度就能增加色彩的透明感。

紋理效果

單色壓克力顏料加上任一媒材，可配合多種材料提升質感，創造不同的紋理。此例中使用的是保鮮膜，不過亦可選用粗質布料或是弄皺的錫箔紙。

破碎色彩效果

濃稠的不透明顏料和媒材混合，在顏料風乾前可運用多次的消擦技巧，製造出一層層破碎色彩的效果。

邊緣質感

以筆刷沾取濃稠顏料，不論經過混色與否，風乾後都會留下清晰的邊線及隆起。在這些部分塗上透明淡彩，即可製造高光效果。

厚塗法

用調色刀或畫刀將濃稠濕彩層層堆疊，能變造出有趣的變色效果，不過有些地方的顏色會混在一起。

碎紋釉

這是種多數工藝店都有販售的壓克力媒材。因為其中一種透明釉料風乾速度和壓克力顏料不同，所以在過程中會產生裂紋。濃綢顏料，如此處所選用的，產生的細紋就較少。

碎紋釉加上稀薄顏料

顏料稀薄的範例，此處細紋效果明顯多了。

乾刷

顏料沾在筆刷上，但在輕刷過紙面之前，多數顏料已被擦除。極少量的顏料沾附於紙面紋理。

厚塗與乾刷

結合不同技巧就會產生有趣的效果。在底層厚厚塗上一層色彩作為基底，然後輪流以乾刷及透明淡彩法疊色。

在噴漆上畫壓克力

使用壓克力顏料前，先於下層使用壓克力噴霧，形成有趣的底層。

在壓克力上噴漆

噴霧也可噴灑於顏料之上，細細噴灑會使顏色的顯現更加巧妙。

數位彩繪

你可以依據個人偏好選用電腦；蘋果公司的麥金塔電腦最受許多專業數位製圖者所青睞。不過多數的工業標準軟體都同時適用於麥金塔與一般個人電腦。大部分的個人電腦的作業系統都具備可供繪圖、上色，及編輯影像的程式。舉例來說，微軟的小畫家就是Windows作業系統的一部分。雖然稍嫌陽春，卻能有效地幫助你踏出數位彩繪的第一步。你可以利用它徒手繪圖、創造幾何圖形、由調色盤中選取顏色，或開發獨創的色彩，還能結合各種視訊圖案。掃描器中也囊括了基本的相片編輯和繪圖封包，或是提供更多專業封包的簡易版。

工具與器材

當你開始探索螢幕繪圖的可能性時，也許想要將電腦升級，下載更多複雜的軟體。縱然有些程式價格昂貴，不過幸好你有很多選擇。無論如何，這些程式都持續不斷地在翻新、改良，因此可能也能以較低廉的價格買到舊一點的版本。其中一個例子是Painter Classic 第一代，比起後來推出的較複雜的版本，該軟體不僅較易上手，且具備一整套的繪圖工具。另外一個例子是Photoshop Elements，雖然它基本上是相片編輯程式，不過也可用來自行創造、繪製圖形。其他重要的製圖工具還包括光筆及繪圖板。用滑鼠畫圖也許不是那麼得心應手，因為握持的方式和鉛筆與鋼筆截然不同，而感壓筆能讓你靈活自如的運用自然的繪圖動作。隨著大小不同，插畫板的價格也會隨之調整；不過較小型的插畫板大多都能符合藝術家們的預算。

繪圖板
比起滑鼠，繪圖板提供一種更自然的繪圖方式。

掃描器
多數掃描器的光學解析度都很高，適合用來掃描線條，以數位方式添加色彩。

電腦
蘋果公司的iMac電腦對數位藝術家而言，是一種理想的工具。

Photoshop 影像處理軟體

在Photoshop中，選取顏色的方法有三種：從標準化或個人化的的面板中選色(1)，利用滑塊調色(2)，由彩虹色譜圖中選取(3)，還有一種簡易的配色方法：點擊滴管後再選擇自己想要的顏色。用工具列中的前景和背景欄(5)可和大型的拾色器搭配使用，讓你掌控各區塊的色彩。同時，該軟體提供一系列的繪圖筆刷、工具，及讓使用者打造個人化筆刷的選擇(7)。工具列中同時含有一般數位工具，包括選取、繪圖與複製。

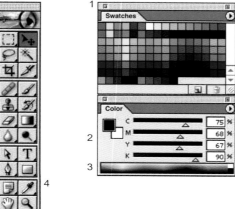

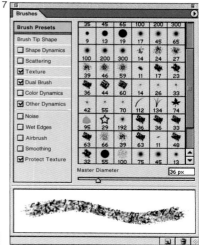

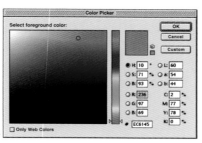

Illustrator影像處理軟體

Illustrator提供了為直線和實心物件選色的選擇。選色方法有三；點選色塊(1)，運用滑塊中的顏色筆(2)或從彩虹色譜圖中選取(3)。該軟體也提供指定下筆力道和線條填滿的功能(4)。一般的標準及個人畫筆刷(5)及選擇、繪圖、變形與複製功能都一應俱全。

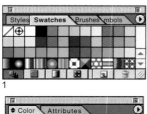

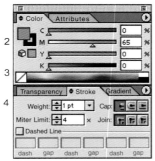

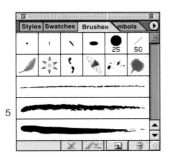

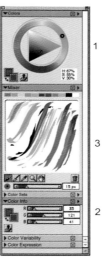

Painter影像處理軟體

Painter提供的選色功能比Photoshop和Illustrator更豐富。選色器(1)可以利用中間的三角形選取色調，並用外面的色圈控制色相。同樣地，也可用滑塊(2)選色，並在樣本視窗試色筆(3)。還可用滴管(4)配色。各式各樣的下拉式選單打(5，6，7)可以控制畫面、繪圖工具及工具的銳利度及構造。

點陣圖與向量圖

多數為影像編輯與繪圖而設計的應用軟體都使用點陣圖(bitmap images)，不過有些程式，一通常以Draw-命名而非Paint-一支援的是向量圖形。針對像素單位的軟體，多數人都會選用Abode Photoshop，不過Corel Procreate Painter提供了優質的擬真繪圖工具，例如水彩、蠟筆等。像Adobe illustrator 或Macromedia Freehand的向量程式在處理單一色彩及細膩線條方面效果極佳。Corel Draw 則在一個套裝軟體中提供像素及向量工具。

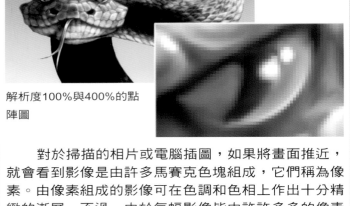

解析度100%與400%的點陣圖

解析度100%與400%的向量圖

向量圖是由數學公式定出的線條、形狀所組成。這表示它擁有自由解析度，物件的清晰度不會因放大而有所影響。

這幅龍的剪影由Corel Draw作成的。圖上的這些小方塊是可移動的定點，而方塊間的線可以拉長，改變圖形的弧度。對製造簡單的線性圖像而言，這是一種理想的方法。

對於掃描的相片或電腦插圖，如果將畫面推近，就會看到影像是由許多馬賽克色塊組成，它們稱為像素。由像素組成的影像可在色調和色相上作出十分精緻的漸層。不過，由於每幅影像皆由許許多多的像素所構成，它們的解析度便受到限制一過度放大的話，細部就會模糊失真(像素化)。想避免這種情況，自己就要製造解析度夠高的插圖以配合成品最終的大小。實際尺寸有300dpi(每吋點數)的圖通常就足夠了。在Photoshop中，可在「影像」，「影像大小」，或「文件大小」中進行設定。在著手繪製之前，輸入理想中最後輸出成品的寬和高，然後將解析度設為每吋300像素。

彩繪媒材

任何繪圖專業軟體都會提供一系列的彩繪工具，從鉛筆、鋼筆、蠟筆、彩色鉛筆到各種畫筆都有。舉例來說，Painter就配備繁多的畫筆和繪圖工具，讓你能配合自己所選的媒材。在Photoshop中的噴槍工具就能藉由改變透明度、壓力製造出多變的效果，讓你可以在一種顏色上噴上另外一種。

雖然每種程式各有不同，但多數都具備了樣本工具供使用者從中選取顏色。滴管工具則可讓你從圖中選取特定的顏色應用。Photoshop的加亮及加深工具可供打亮或調暗先前畫好的彩色部分，製造陰影或高光。

學習使用新的軟體時，先熟悉各種不同的工具，並以塗鴉方法測試其效果。你可能會發現最簡單的方法是先徒手繪出草圖，然後將圖畫掃描，進行數位上色。

Painter畫筆
Painter中有許多擬真的筆觸效果及媒材。此處樣本展示出油畫筆、噴槍、壓克力、水彩及炭筆等。

Photoshop畫筆
使用Photoshop的畫筆工具時，可以在畫筆工具箱中設定畫筆的種類及大小。想看到該視窗，須在最上層的工具列上點選「視窗」中的「畫筆」選項。圖中綠色計號代表不同的噴槍大小。藍色表示鋼筆類畫筆。粉紅色則展示一些較特殊的畫筆在反覆使用多次的情況下製造出的圖案。

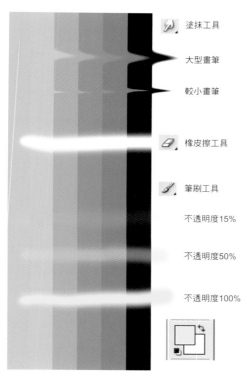

畫筆塗抹
Photoshop提供各式不同的上色方法。該樣本展示的塗抹工具可用以混色或移動色塊，另外還有橡皮擦及筆刷工具。筆刷工具可自由變換大小及不透明度。所設定的不透明度越低，畫出的顏色就就越擴散。

塗抹工具

大型畫筆

較小畫筆

橡皮擦工具

筆刷工具

不透明度15%

不透明度50%

不透明度100%

加亮工具

高光

中間調

陰影

加深工具

高光

中間調

陰影

海綿工具

飽和度

去飽和度

加亮與加深
加亮和加深工具對製造色塊上的高光及陰影而言非常實用。高光、中間調和陰影的設定不同，會連帶造成色調的改變。海綿工具可增加或降低色彩的強度。

色調/飽和度
著色

色調/飽和度
著色

亮度/對比
亮度下降

亮度/對比
亮度上升

亮度/對比
亮度下降

亮度/對比
亮度上升

反轉不透明度100%

色調亮度
選定區域的顏色，即可調整它的明暗與飽和度。單擊點選"影像"、"調整"，視需要調校這些功能。

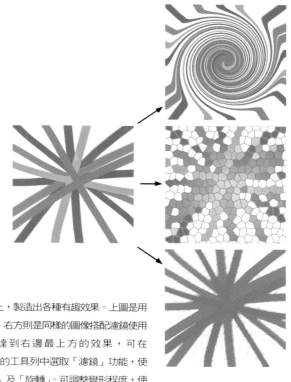

濾鏡
濾鏡可用於圖像上，製造出各種有趣效果。上圖是用筆刷工具所畫成，右方則是同樣的圖像搭配濾鏡使用後的結果。要達到右邊最上方的效果，可在Photoshop最上方的工具列中選取「濾鏡」功能，使用其中的「變形」及「旋轉」。可調整變形程度，使圖像和該處相同。右邊居中的圖像是「變形」、「旋轉」及「染色玻璃」製造出的效果。最下方則使用了「濾鏡」、「素描」再加上「粉彩筆及炭筆」。

利用PHOTOSHOP上色

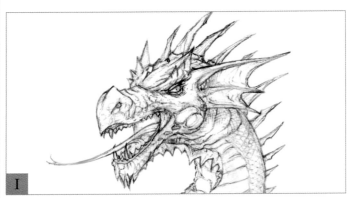

I

魔獸經徒手繪製後，被掃描進入Photoshop後製。你也可以用電腦繪圖，但即使用繪圖板，可能也難以展現流暢的線條，而且許多插畫家仍舊偏好徒手畫草稿。圖中的龍被安置在白色背景中，背景以魔術棒工具選取設定而成。頭部已被置入不同的圖層處理(見32頁圖)，因此接下來的各種功能只針對頭部進行，背景將持續留白。

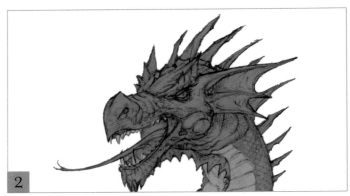

2

改變色調/飽和度功能的層級，使整個頭部罩在暗粉紅色中。再個別使用套索工具為主要的部分選色，再單獨以色調/飽和度功能調出理想中的顏色。

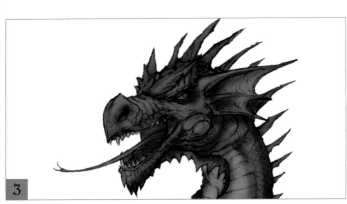

3

使用加深工具，將陰影置入先前的平面色塊上。

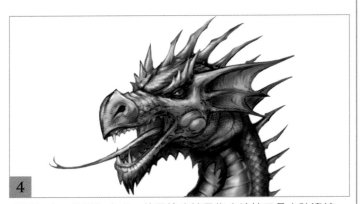

4

利用加亮工具增加高光。使用橡皮擦及指尖塗抹工具去除邊線。

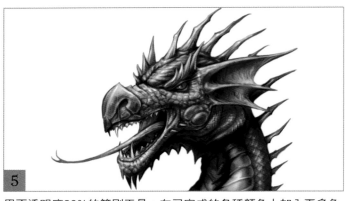

5

用不透明度20%的筆刷工具，在已完成的各種顏色上加入更多色彩變化。因為頭部已被「選取」，因此不會影響周邊的區塊。運用小筆刷作出越多的塗抹和加亮、加深效果，圖面就越細緻。

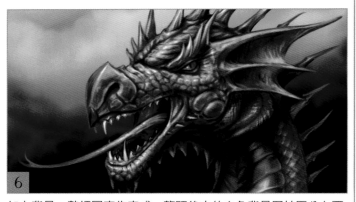

6

加上背景，整幅圖宣告完成。龍頭後方的白色背景因被區分在不同的圖層，因此可在不影響龍本身的情況下加以修改(見32頁)。用大筆刷畫出變化萬千的橘色陰影，製造這種火山雲的效果。這些顏色是由「色票」欄中選取出來，可藉由「視窗」，選取「色票」進入。無論選取何種顏色的色票，都會被加在所使用的筆刷上。

數位彩繪

多數繪圖、彩繪及相片編輯軟體都具備圖層功能，能讓你體驗各種不同的特效及構圖。這些圖層可被視為相互重疊交錯的透明片。在作畫或掃描相片時，背景圖層就稱為「畫布」。這些圖層各自獨立，因此若在上頭加上新的圖層，也不會對下面的圖案有所影響。同樣地，也可調整畫布，而不致影響到其他圖層的影像。

這些圖層在製作圖案、形狀，及畫質層層重疊的拼貼式構圖時特別有用，此作法包含許多選取的動作，相當於以數位化的方式用剪刀裁出形狀。假設你想將一幅魔獸的圖形貼在徒手畫的、紋路狀的，或是拍攝取得的背景上；可以先在畫布中建立背景層，用其中一種套索工具選取後，在選定區域的周圍進行繪製，然後將之放進另一個新的圖層(通常會看到名為「選取圖層」的功能選項)

選取功能是數位繪圖中的其中一個要素。這是一個能分隔出想作業的區域的方法。無需透過繪製，會拍攝就能將想要的所有選項放進同一個圖像中 —— 可藉由許多數位化的色塊及紋路圖製作拼貼效果，或尋找如樹葉等，可供掃描的物件。試驗不同的排列方法，可隨時調換圖層間的順序，並且在個人化圖層上加上各種效果，或改變顏色及不透明度。

Painter 影像處理軟體

圖層面版有助於作品的組織。因為每次只單獨處理一個色層，所以即使有失誤，也能輕易改正。要是建立了許多色層，要確保自己能記下名稱。選取工具包括了一般選取工具(1)，有圓形和矩形、套索工具(2)、魔術棒(3)、選取同色物件的滴管工具(4)，及可改變選項大小的工具(5)。

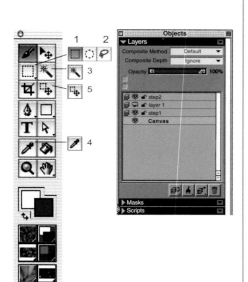

Photoshop 影像處理軟體

Photoshop其中一項最有用的功能，就是可將不同的要素分放到不同圖層。圖層視窗(見下方)可開啟或關閉各圖層以作檢視，並可利用不透明度的百分比滑動選取功能來變換透明度。圖形的各個部分都提供各式的工具以便選取，這些全部都可在功能列(1)中找到。選取工具(2)對處理簡易的幾何圖形十分有用。套索工具(3)可用以繪製選定區域的周邊範圍。魔術棒(4)用以選取色調及顏色不同的區域。滴管工具(5)可作顏色取樣，連結到一選項對話框，可用滑輪調整選項，快速遮罩工具(6)則可讓你就選取的部位進行上色。

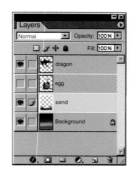

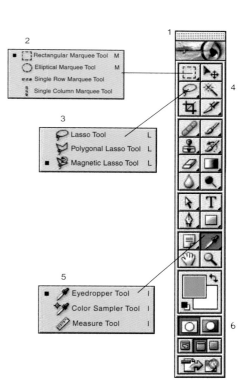

使用PHOTOSHOP圖層功能

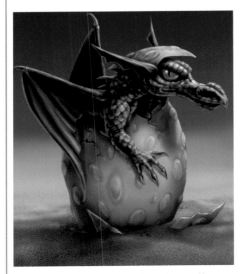

這隻龍是由四個圖層創造而成 —— 龍、蛋、沙漠沙塵及背景。

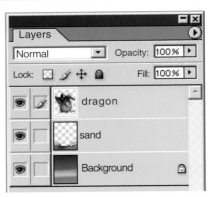

經由Photoshop上方工具列的「視窗」,然後點選「圖層」就可進入「圖層」框。在適當的工具列中,你會在各圖層看見一個小型的拇指圖示。你所處理的圖層將被打上藍色高光。要變換圖層,就直接點選那一層。也可以改變圖層順序,只要將其中一個圖層拖曳到上方或下方即可。

上方圖層與下方圖層重疊的部分會遮住後面的任何東西,因此確定所有圖層的排序正確是非常重要的。舉例來說,此處的背景是天空(在列表最底端)。沙在天空上面,接下來是蛋跟龍。

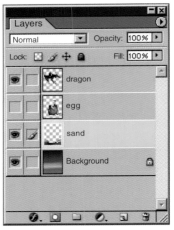

要隱藏圖層,只要點選視窗左方的眼睛圖示即可。此處可看到在蛋的圖層上未出現眼睛圖示。要讓圖層重新顯現,再按一次眼睛圖示即可。

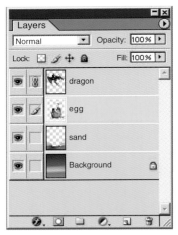

此處有兩個圖層連結在一起。畫面中可看到在龍的圖層中有個連結圖示,現在與蛋相連。如果現在蛋被移除,龍也會一併消失。想要增加或移除連結,就點選連結欄。

新的合併圖層展現於此。(右方)

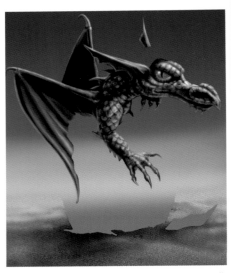

此處蛋的圖層被隱藏起來,露出後方的背景。

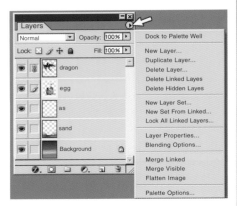

連結的圖層可被合併在同一圖層中。在這麼做之前,先確定必備的圖層已完成連結,然後點選圖層右上方角落的圓框小箭號,再點選「合併連結」。

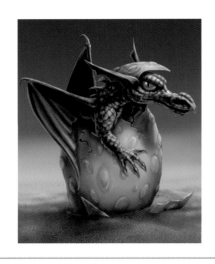

選取色塊

　　藉著魔術棒工具，可以選取特定的色塊。此工具能任意改變顏色的容許誤差值，因此多少能探測出顏色的範圍。在最右方的圖片中，魔術棒以容許誤差值80點選眼睛的藍色部分，選取該色塊中所有的藍色部分。而效果就會在選取範圍顯現。看下方圖片，當中的色調/飽和度變成了綠色。

　　利用索套工具在想選取的周圍畫一圈，就可選定一區塊。將畫面推進一特定範圍，有助於更精確地作出選取。可以像32頁的範例所示，選取該圖片不同的部分，並分別放在不一樣的圖層。那麼功能和效果就會顯示於各個圖層，而其餘圖片則維持原貌。

製造對稱圖形

　　Photoshop中，圖形可以複製和翻轉，對製作對稱圖形提供很大的潛能。可藉此功能為魔獸創造對稱的頭部，或一枚盾形徽章的圖形。

要確定圖形左右對稱，最簡單的方法就是創造一個半邊，經複製後，予以翻轉。此處，這半邊的盾畫在與背景不同的圖層。要複製這半邊的盾，先確定你在正確的圖層上（所選取的圖層會呈現深藍色），然後依序選擇「圖層」，「複製圖層」。欄框中將顯示正在作業的各個圖層。

要製作右邊的盾，選取複製圖層後依續選擇「編輯」、「變換」，還有「水平翻轉」。移動被翻轉的圖層，和另外半邊並列，製作出完整的盾。移動圖層時，壓著鍵盤上的Shift鍵，有助於你讓圖形保持在同個水平面上。將盾的畫面推近，確定兩個半邊準確無誤的接合在一起，然後合併此兩個圖層。

要使盾看來更加立體，可加入一種特效。選擇「圖層」，「圖層樣式」，「斜面和浮雕」。就可在出現的功能表中設定斜面的大小與深度。圖層框中會在你作業的圖層上顯示斜面和浮雕的功能。想作修改時點選圖層下方的白色「效果」鈕。

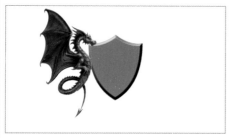

此龍形圖飾將成為該盾形徽章的一部分，以被加入一個分列的圖層中。

將龍形複製、翻轉後接到右邊的盾上。

可在此設計上加入許多不同的元素，讓徽章看來更完整。每個元素都分置在不同色層，因此可以隨心所欲地移動這些周邊元素，直到對其協調性感到滿意為止。

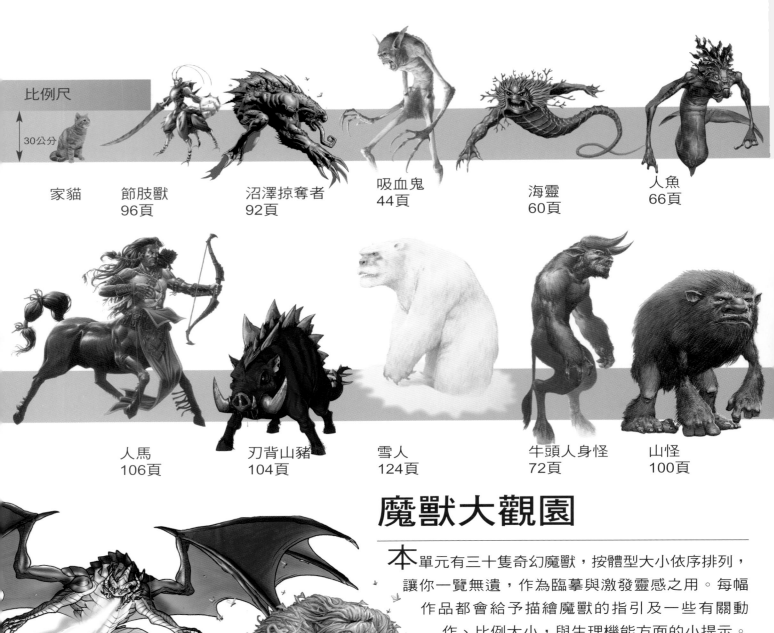

比例尺

30公分

家貓

節肢獸
96頁

沼澤掠奪者
92頁

吸血鬼
44頁

海靈
60頁

人魚
66頁

人馬
106頁

刃背山豬
104頁

雪人
124頁

牛頭人身怪
72頁

山怪
100頁

魔獸大觀園

本單元有三十隻奇幻魔獸，按體型大小依序排列，讓你一覽無遺，作為臨摹與激發靈感之用。每幅作品都會給予描繪魔獸的指引及一些有關動作、比例大小，與生理機能方面的小提示。選個最合你意的，開始動筆吧！

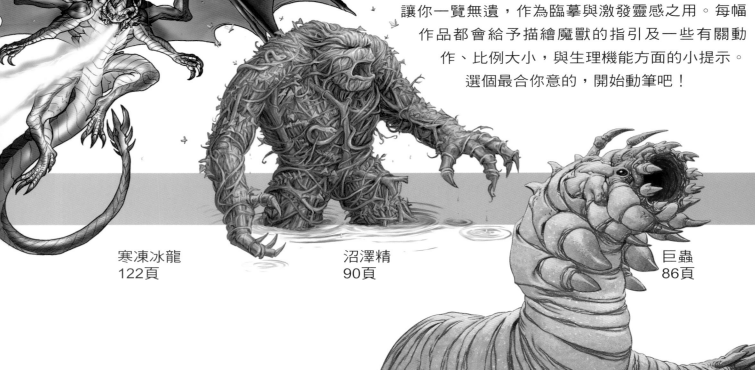

寒凍冰龍
122頁

沼澤精
90頁

巨蟲
86頁

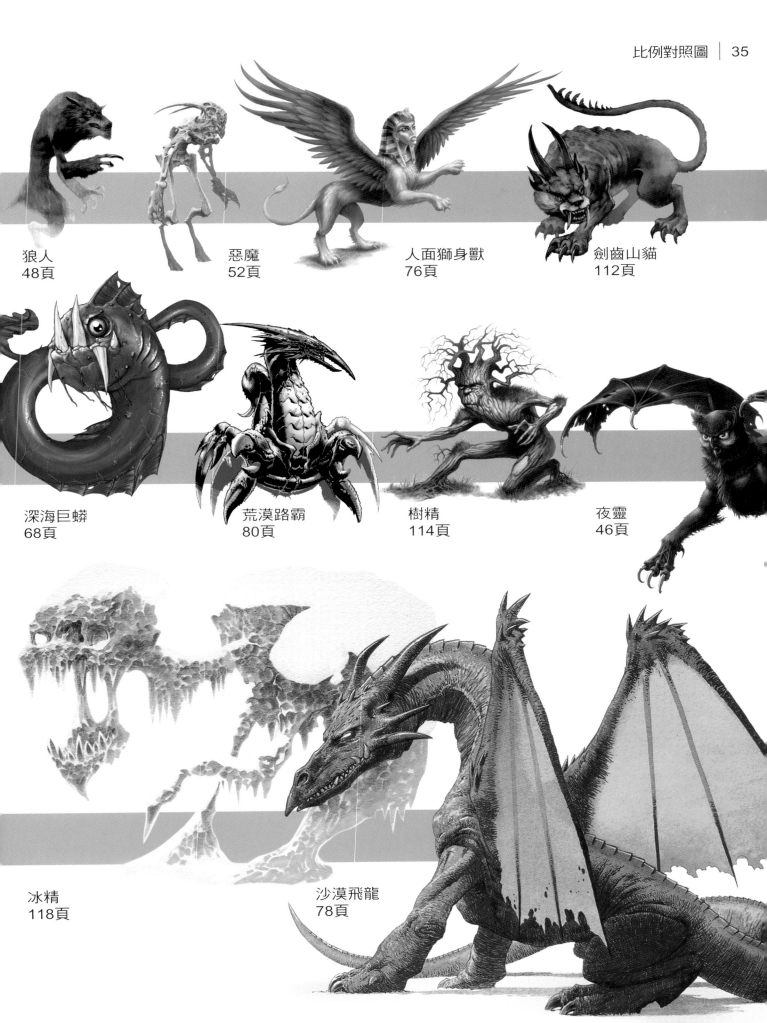

狼人
48頁

惡魔
52頁

人面獅身獸
76頁

劍齒山貓
112頁

深海巨蟒
68頁

荒漠路霸
80頁

樹精
114頁

夜靈
46頁

冰精
118頁

沙漠飛龍
78頁

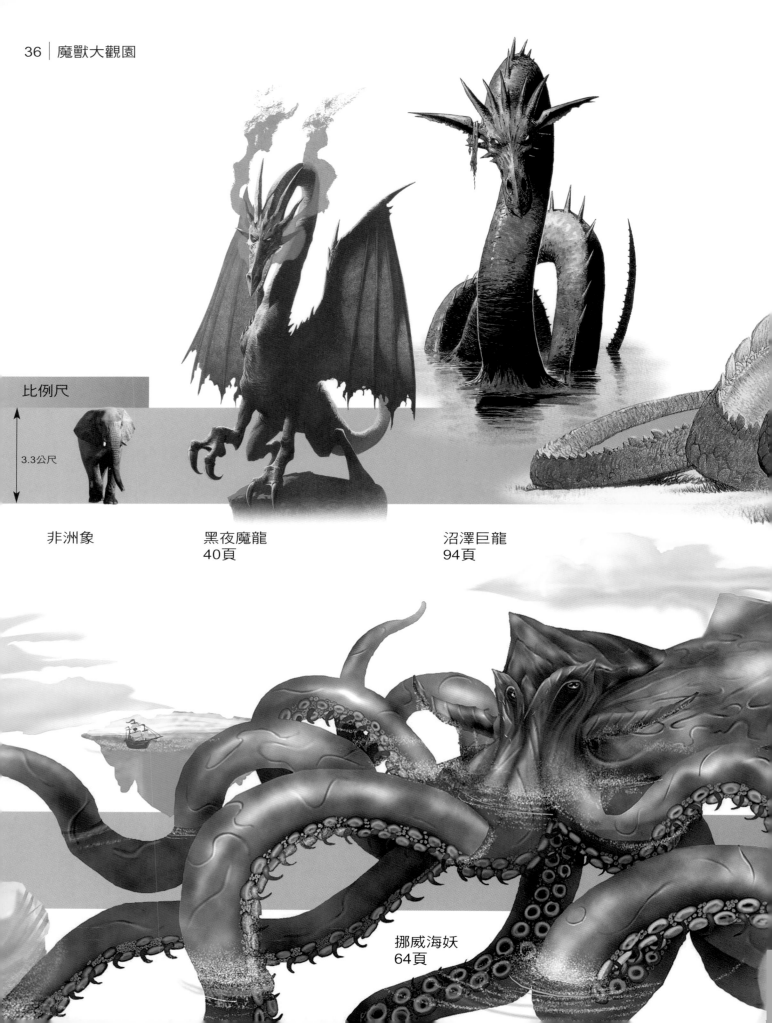

比例尺

3.3公尺

非洲象

黑夜魔龍
40頁

沼澤巨龍
94頁

挪威海妖
64頁

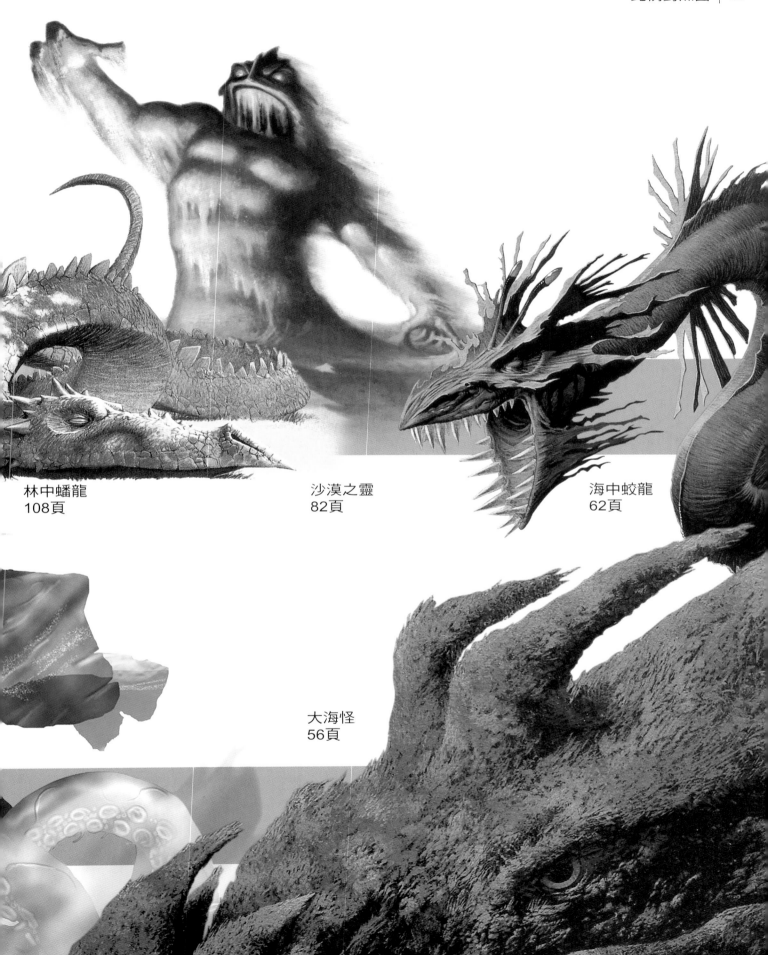

林中蟠龍
108頁

沙漠之靈
82頁

海中蛟龍
62頁

大海怪
56頁

暗夜魔獸
靈感取源

許多已知與未知的魔獸都在黑夜的掩護下秘密行動。夜行動物可以安靜柔順，也可能帶有危險及侵掠性。自然生態類的電視節目能啟發靈感。

1 雷電交加的天氣，和黑夜一樣能激發強烈的靈感。在藝術中，兩者同時代表黑暗與強大的力量。

2 某些生物，雖然在現實中溫和無害，其夜行習性卻讓人不由自主地與恐懼劃上等號。多數蝙蝠都是溫馴柔順的動物，但牠們的名聲卻完全背道而馳。

3 畫出骨架有助於增進繪製體形的技巧。當地博物館有些值得一看的東西。

4 歷經徹底變形的生物，好比圖中的蛾，就能激發無限的想像力，在其上可同時窺見兩種奇幻魔獸的身影。

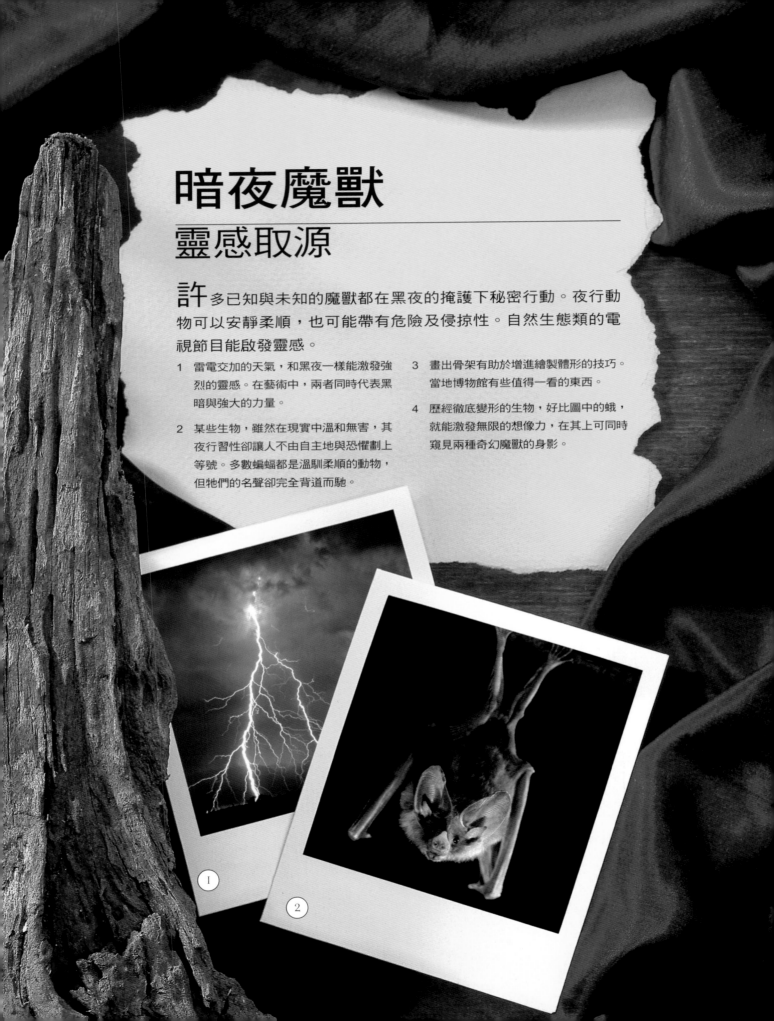

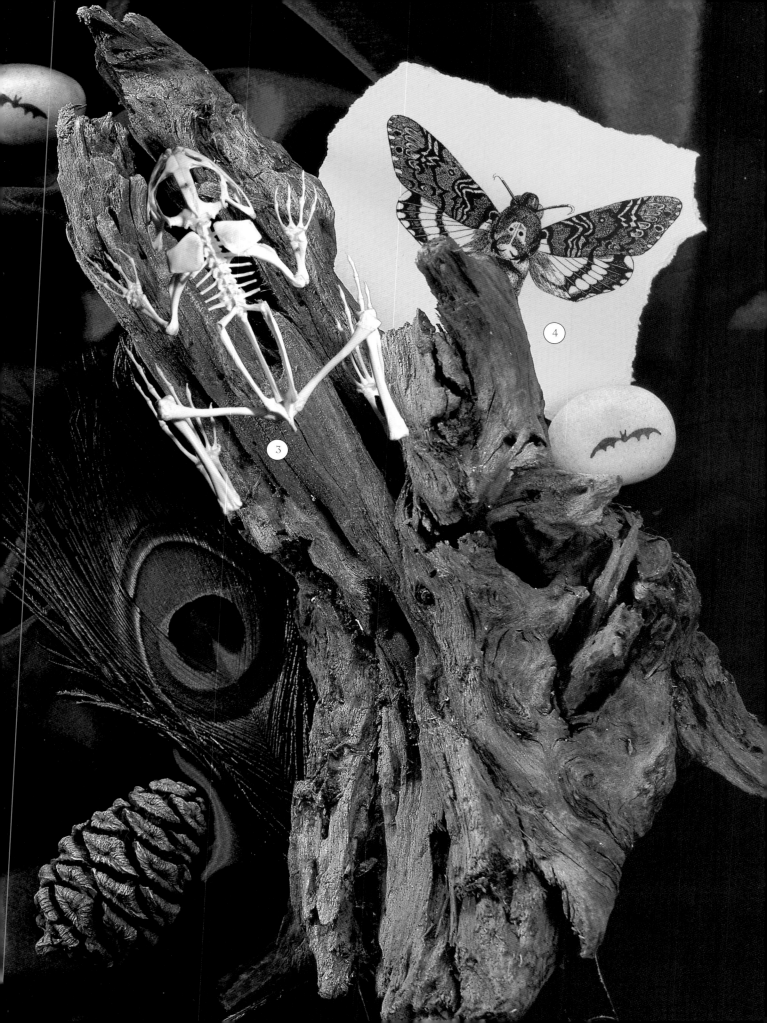

角色速寫：黑夜魔龍

此龍為最遠古的神話生物之一。其來歷眾說紛紜，相關傳說遍佈世界各地，溯自開天闢地。

龍可以溫馴、亦可充滿攻擊性，因此其呈現姿勢就極具關鍵性。龍的外形取決於四肢，而藉此也間接暗示其居住的環境 —— 舉例而言，在水中活動的龍可能根本就不需要四肢。其他特徵，像頸長、是否具有翅膀或噴火能力等，都視畫家個人的選擇而定。黑夜魔龍只在夜間出沒，獵食範圍囊括體積小於自己的一切生物。站立時與長頸鹿同高，棲身於火山口中。牠是出名的「煙槍」，因為火熱的胃腺遠遠位於頸子的下方，呼出的氣無法連貫，所以噴出的稱不上真正的火焰。理論上，這種龍跟噴火扯不上關係，牠靠無聲的移動及噴發的毒氣，就能讓獵物毫無反擊的餘地。

體檢表

體型：身長69英尺（21公尺）以上

體重：2.5噸

膚色：深藍色

眼睛：紫色 （自體發光）

出沒徵兆：漫天毒氣，鄰近地區降

下酸雨

魔龍姿態

魔龍的姿態是以一條對稱的曲線為基礎。像恐龍一樣，尾巴與頭部相互平衡。

曲線越複雜，展示的動作就越花俏。

以下有五種依四肢動作不同而區分出的龍形

1. 一對巨大的後腿與前腳，尾部的去留可視情況而定。

2. 巨大的後腿配上小型的前腳。可適時添加翅膀。

3. 一對巨大的後腿配上代替前肢的翅膀。

4. 只有一對巨大的後腿，可適時加入翅膀。

5. 無四肢，尾部視情況而定。

翅膀

如同蝙蝠與鳥，龍的翅膀要表現得像由雙臂進化而成：必須和手臂一樣具有關節。將龍的雙翼想像成一副內嵌式的滑翔翼。

退化的殘肢

腕

肘

肩

前縮

依等比將物體前縮，尤其是像翅膀般平展的元素，會帶給觀眾一種以特殊角度擺放物體的效果。想研究物體在某一角度下所會呈現的樣貌；在一張小紙片上畫出其原貌，然後將之傾斜，調整成所需的角度後將其形狀加以臨摹。建立外形後，記得物體的線條和形狀都會向後方靠攏，因此在繪製時先由距離最近的地方開始著手，然後將距離較遠的部分擺在其後方。

指頭

前縮貌

進化

為使指尖的薄膜能夠繃緊，魔龍的指頭沒有關節。同時，因為不需連接的功能，關節也全數退化。拇指部分留下退化的殘肢 —— 一隻主要犄角與附著於周圍的組織。指頭本身沒什麼重量，大抵由軟骨構成，方便靈活彎曲。得靠關節相連的骨頭較重，且須靠複雜的肌肉與肌腱配合以發揮功能，會讓翅膀顯得沉重而不切實際。

平展貌

見「畫家實戰彩繪」▶

草圖對照

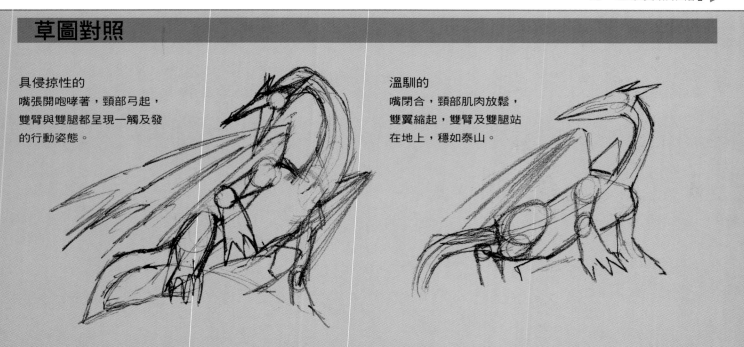

具侵掠性的

嘴張開咆哮著，頸部弓起，雙臂與雙腿都呈現一觸及發的行動姿態。

溫馴的

嘴閉合，頸部肌肉放鬆，雙翼縮起，雙臂及雙腿站在地上，穩如泰山。

畫家實戰彩繪

這位畫家將初繪的草稿複印成最終
成品的大小，然後以白色修正液塗
去不想要的線條，再用黑色色鉛
筆加深顏色較暗的區塊。以黑色
纖維製細字筆來繪製頭部與前
爪的細節處。以壓克力淡彩
上色，在最上面，特別是需
要高光效果的部分，塗上一層
不透明顏料。

用色清單
壓克力
藍青
焦赭
藍
紫
白
洋紅
水彩
紫
彩色鉛筆
黑
藍
纖維筆
黑

1

背景及預備工作

在電腦中把鉛筆稿修飾乾淨後，用水彩紙
單獨以黑色列印出來。紙經過繃平並風乾
後，於濕紙塗上藍青色壓克力淡彩，讓它
風乾；然後重新將紙沾濕，加上更多層的
藍青色，創造朦朧的雲圖。以稀薄的焦赭
壓克力淡彩重覆上述步驟，帶走藍色鮮明
活耀的感覺。

2

描繪輪廓

在整幅龍形上以單一藍色打上一層淡彩，
將顏色平均覆蓋於黑色及陰影的部分。因
為藍青色呈半透明，所以黑色部分將會產
生些微的提亮效果，當顏料風乾後，無色
的區塊就會突顯出來。

3

暖色出現

在龍頭及前爪塗上薄薄的紫色水彩；龍距
離觀眾較遠的部分，顏色則加以稀釋。

掩蓋瑕疵

用藍色色鉛筆遮蓋陰影處多餘的細節。陰影部分的鉛筆痕跡在複印過後常會顯得凌亂,不過只要在壓克力淡彩上塗以色鉛筆,就能消除這些紋路。

強化外形

持續淡化陰影;使用白色及藍青色;減少陰影處焦赭與紫色的用量。要使龍身上顏色最淡的部分比背景最淡處更為明亮。

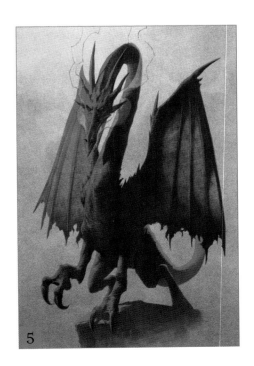

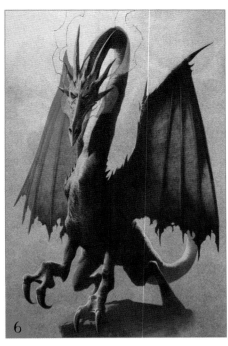

建立結構

用白色(為增加透明度),藍青,焦赭和一點紫色調出身體的中間調,作為龍皮的色彩。調出比背景的半透明淡彩微亮的顏色。用以修飾線條或塗去部分不清楚的細節處。

增加高光

最後在嘴巴、煙霧及雙眼塗上紫色。在雙眼最炙熱的兩點及嘴部加上洋紅色,在龍身上製造一種自體發光的錯覺。

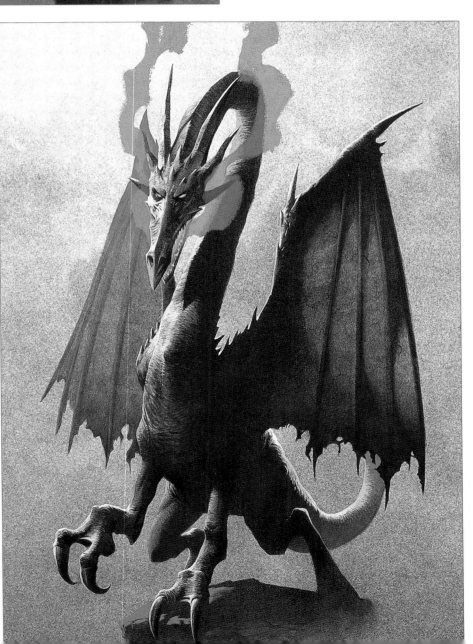

角色速寫: 吸血鬼

吸血鬼的故事流傳自數千年以前，且幾乎遍存於世界各地的文化中。有關吸血鬼的各種傳說經由東歐的旅行商人在世界各地進行買賣時，一併帶到遙遠的西方國度。如今，吸血鬼的故事仍不外那些古老東歐民間傳說中所描述 —— 死後在夜間出沒的吸血生物，不過許多大眾的認知，像身穿斗篷、沒有影子、化身為蝙蝠……等，都是近代新加入的創意。

此生物只在夜間活動，對光線極為敏感。主要靠吸食其他溫血動物的血液為生。這種飲食方式使吸血鬼看來瘦骨如柴。經吸血鬼咬過的受害者也會變成吸血鬼，承受飲血維生的折磨。大蒜中有一種酵素，不論對純種吸血鬼或其受害人都會產生類似毒藤或蕁麻般強烈的反應。

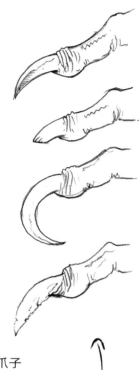

繪製爪子
此處有些簡單的規則可供繪製爪子依循。首先，記得爪子就是長而尖銳的手指或腳趾，其構造功能完全相同。第二，先試想你要如何藉爪子來詮釋筆下的生物。上圖這些範例基本上都大同小異，但只要有一些細節上的變化，就會創造出截然不同的結果。

繪製頭骨
人類頭骨的基本形狀為圓形；在前端下方為下顎留個開口。

依基本形狀可將該生物的頭骨往不同方向任意扭轉。

人模人樣
以人類頭骨作為頭部的基本雛形，使該生物的面孔減了幾分狂暴的戾氣。

近似蝙蝠
這顆蝙蝠狀的頭顯得很滑稽（牠可能在尖叫）

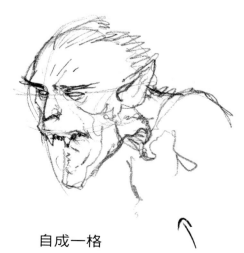

自成一格
畫過數次草圖後，此幅頭形漸漸展露出自我風格了。

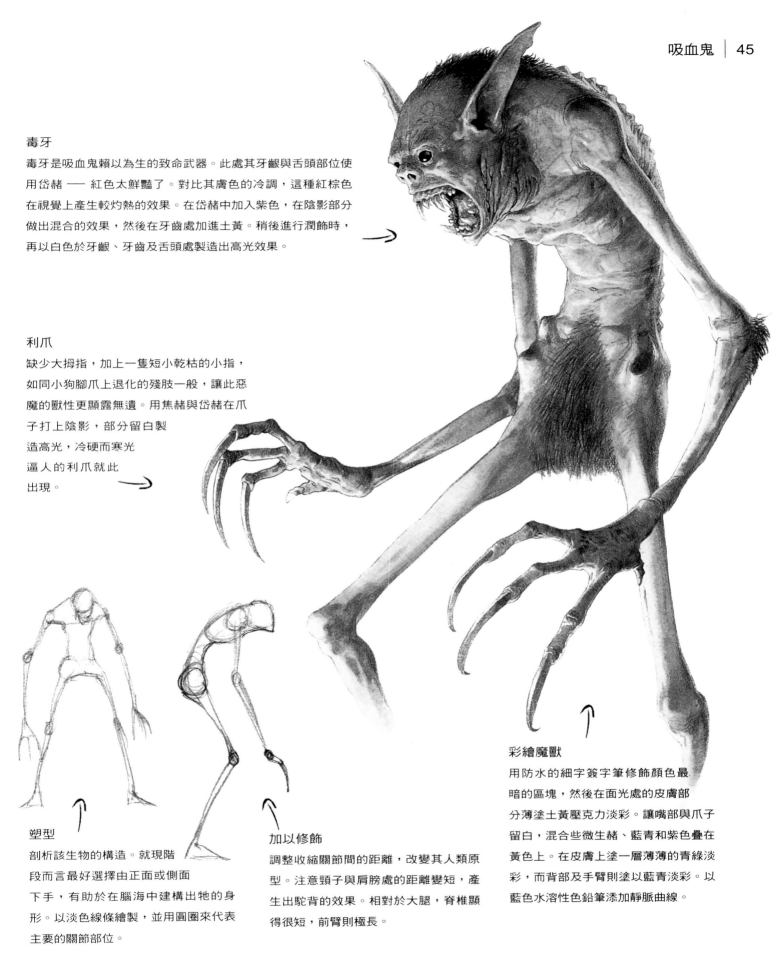

毒牙

毒牙是吸血鬼賴以為生的致命武器。此處其牙齦與舌頭部位使用岱赭 —— 紅色太鮮豔了。對比其膚色的冷調，這種紅棕色在視覺上產生較灼熱的效果。在岱赭中加入紫色，在陰影部分做出混合的效果，然後在牙齒處加進土黃。稍後進行潤飾時，再以白色於牙齦、牙齒及舌頭處製造出高光效果。

利爪

缺少大拇指，加上一隻短小乾枯的小指，如同小狗腳爪上退化的殘肢一般，讓此惡魔的獸性更顯露無遺。用焦赭與岱赭在爪子打上陰影，部分留白製造高光，冷硬而寒光逼人的利爪就此出現。

塑型

剖析該生物的構造。就現階段而言最好選擇由正面或側面下手，有助於在腦海中建構出牠的身形。以淡色線條繪製，並用圓圈來代表主要的關節部位。

加以修飾

調整收縮關節間的距離，改變其人類原型。注意頸子與肩膀處的距離變短，產生出駝背的效果。相對於大腿，脊椎顯得很短，前臂則極長。

彩繪魔獸

用防水的細字簽字筆修飾顏色最暗的區塊，然後在面光處的皮膚部分薄塗土黃壓克力淡彩。讓嘴部與爪子留白，混合些微生赭、藍青和紫色疊在黃色上。在皮膚上塗一層薄薄的青綠淡彩，而背部及手臂則塗以藍青淡彩。以藍色水溶性色鉛筆添加靜脈曲線。

角色速寫：夜靈

夜靈是集合各種黑夜元素於一身的魔幻生物。可幻化為不同的面貌示人，不過一身似曾相識的特質全取自於各種和黑夜相關的生物。此處的夜之化身是結合貓、蝙蝠和貓頭鷹身上的元素而成。

夜靈身長最多可達15英尺(4.5公尺)。其面目多變，全視其特質採用自何種動物而定。但光靠牠一身散發出的閃閃星光，眾人就能一眼辨識。潛伏於暗夜最漆黑的陰影中，夜靈常恰巧現身於月亮由虧轉盈之際。

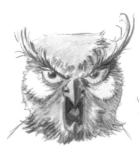
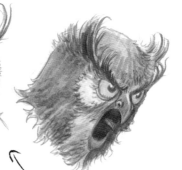

蝙蝠翅膀
要繪製具有蝙蝠翅膀的生物時，注意一下蝙蝠翅膀與人手間骨骼結構的相似性。

超脫現實
此處可看到不同貓頭鷹頭部的對比。一是循規蹈矩的正常版，一是插畫家誇飾後的成果，增添了一抹邪氣。

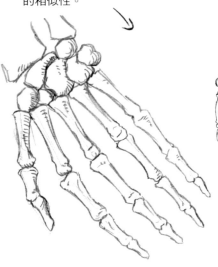

由雲霧中浮現
夜靈是由月光下的陰影幻化而成，然後納入各種夜行動物的特質成形。

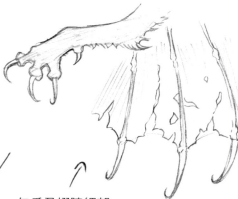

勾爪及翅膀細部
將勾爪、毛皮及蝙蝠翅膀的殘破外緣加以誇飾，就能增加幾分邪惡之氣。

添加光點

先用壓克力顏料畫出最黑的
部分及輪廓。在著手進行
細節，點上高光前，先用
稀釋過的壓克力淡彩塗在
整幅圖形上。由於屬於不透
明顏料，壓克力的彩繪可由深入
淺，用細畫筆加上小光點。要製
造更閃亮的光點，可選用一種帶
珠光的壓克力顏料。

魔幻羽毛

這兩幅羽毛草圖所呈現的對比再
次展現現實與虛構手法間的差
異。第二幅誇張化的羽毛不但較
引人入勝且更富戲劇張力。

繪製結構及彩繪

此處的鉛筆結構圖顯示此幻獸如
何結合各種元素成為一綜合體。
由最暗的陰影先上色，保留初稿
上的線條，同時強化其輪廓。

角色速寫：狼人

長久以來，狼人被視為人類內心深處獸性掙扎的象徵。試著詮釋這種人狼同體的雙重性。

狼人可以雙腿垂直站立，並且擁有對生的拇指；否則，與動物太相似反而會喪失魔獸的奇幻特質。不過，四肢著地行動速度較快，因此應具備等長的雙臂和雙腿，以便像靈長類動物般，可在兩腿或四腿間任意變換行動方式。

體檢表

體型: 身高6英尺(1.8公尺)以上

體重: 140磅(63公斤)

膚色: 帶斑點的棕色與灰色，間或
　　　夾雜白色

眼睛: 黃色或(較罕見的)藍色

出沒徵兆: 家畜遭受攻擊；東倒西
　　　　　歪的蕨類；軟地上清晰
　　　　　鮮明的狼爪印

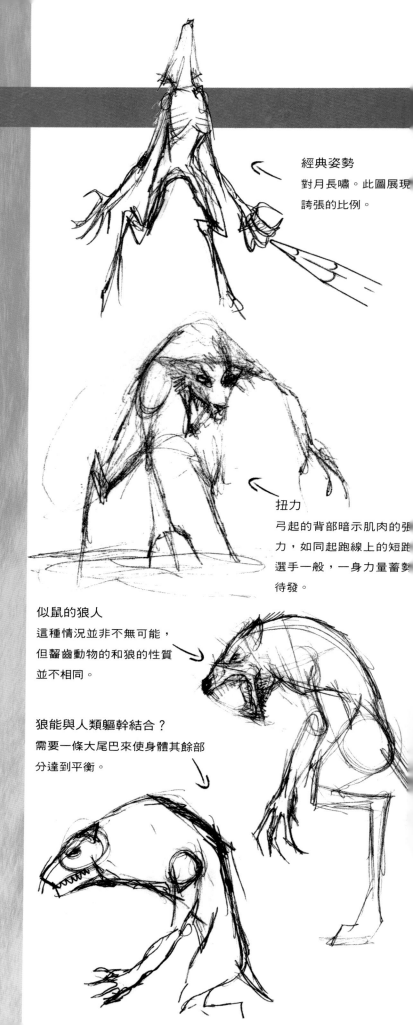

經典姿勢
對月長嘯。此圖展現誇張的比例。

扭力
弓起的背部暗示肌肉的張力，如同起跑線上的短跑選手一般，一身力量蓄勢待發。

似鼠的狼人
這種情況並非不無可能，但齧齒動物的和狼的性質並不相同。

狼能與人類軀幹結合？
需要一條大尾巴來使身體其餘部分達到平衡。

人類比例
該手臂看來強壯有力，但說是一隻披著狼皮的人手也不為過。

切記，奇幻魔獸手指數目不是比人類多，就是比人類少。

酷似狗的狼
筆下的創作不一定得擁有狼的特質。可使牠看起來更像狗，好比一隻像拉布拉多的狼。

對照
對人類而言，該處應為腳後跟。狼人以腳尖站立，其腿部與真正的狼腿或狗腿較為相似。

像鬥牛獒犬的狼人
畫家試著調整下顎的，以及雕塑應有的肌肉。

童話故事中的大野狼
擁有狼臉、長嘴，及毛茸茸的狼皮。

人模人樣
耳朵、額頭與臉頰的位置較低，此版本看來太像猴子和狒狒。

見「畫家實戰彩繪」▶

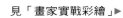

草圖對照

初稿
太像母牛，決定捨棄不用。

定稿
納入上述草圖中的各種元素，並畫出光線/陰影及皮毛的方向。

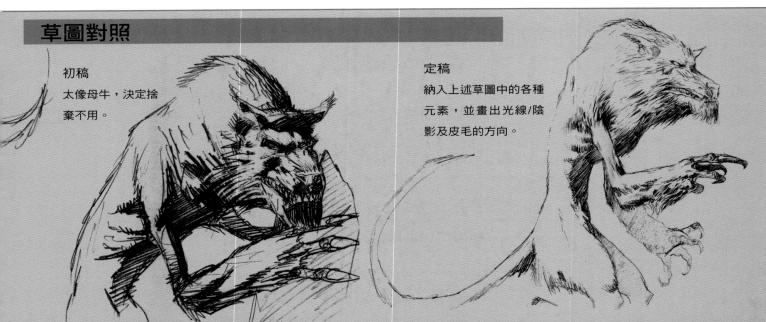

畫家實戰彩繪

插畫家在最後的完成稿上選用壓克力顏料與彩色鉛筆。壓克力可同時作為透明與不透名之媒材。先草擬初稿(見48至49頁)，揣摩該魔獸的畫法，然後正式動手繪製完成稿。

用色清單
壓克力
藍青
焦赭
土黃
岱赭
白
彩色鉛筆
深褐
黑

I

進行最後定稿

將所有的草稿攤在畫架或工作檯上。拿出來在繪製最後成稿時作參考；結合各幅草圖中的不同細節，創造出定稿。

描圖

用影印機或掃描器將完成稿放大，用遮蓋膠帶固定在光箱上。使用深褐色的防水鉛筆在水彩紙上進行描圖。用筆端尖細的筆來描繪眼睛、爪子、嘴巴及鼻子等部分，以鈍筆處理毛皮，陰影部分則需下筆粗獷。

3

濕畫淡彩

將紙放在板上繃平、自然風乾。然後以清水將紙沾濕，以溼疊法讓顏色相互融合。用大畫筆打上薄薄的藍青及焦赭壓克力。等它自然風乾，因為顏料如果未乾，後續所上的顏色就會混在一起，無法呈現清晰的線條。使用吹風機可減少風乾的時間。

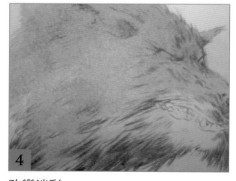

4

改變淡彩

使用顏色相同但略為濃稠的淡彩上色，同樣運用大畫筆，不過要仔細沿著線條上色。在紙上進行混色，讓藍色及棕色產生斑駁的顏色變化－使狼人的輪廓顯現出來。記得在外緣製造羽毛效果，創造毛皮的質感。

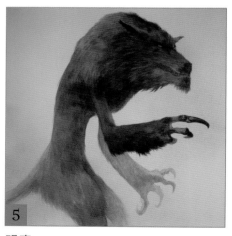

5

明度

待首層上色風乾後，加上更多淡彩以增加細節及立體感，建立色層以製造明暗區塊；此部分可以原先的草圖作為參考。在藍青和焦赭顏料的色盤上加入土黃色，以製造狼人毛皮上的明暗變化。

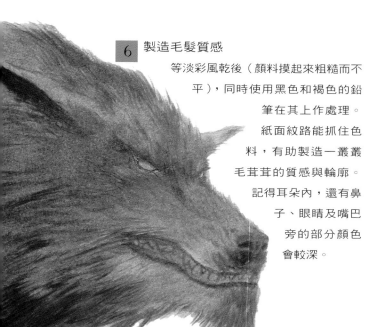

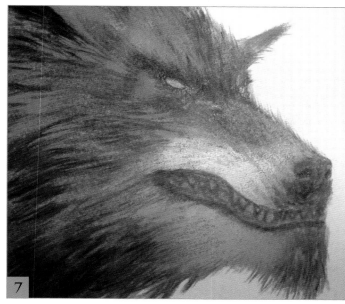

6 製造毛髮質感

等淡彩風乾後（顏料摸起來粗糙而不平），同時使用黑色和褐色的鉛筆在其上作處理。

紙面紋路能抓住色料，有助製造一叢叢毛茸茸的質感與輪廓。記得耳朵內，還有鼻子、眼睛及嘴巴旁的部分顏色會較深。

7 畫出鼻口輪廓

用不透明的白色壓克力顏料，以乾擦法於鼻口處上色。

8 處理指關節

在想抓住觀眾目光的焦點處多下點工夫。在較堅硬及較有光澤的平面加強明暗對比。此圖中，畫家利用焦赭及岱赭壓克力處理關節處的輪廓。

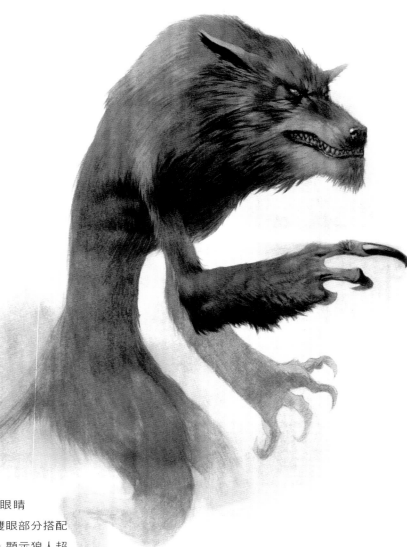

9 最後細節

最後，為牙齒、眼睛及嘴巴著色。讓雙眼部分搭配非比尋常的色彩，顯示狼人超脫現實的本質。

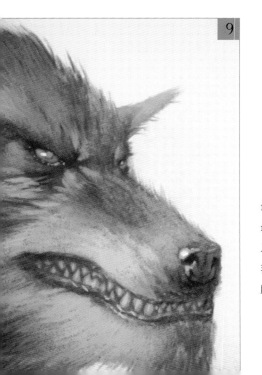

角色速寫：惡魔

自古以來，惡魔總是化為各種不同的模樣現身。雖然傳統上被認定為邪靈或魔鬼，不過偶爾也會有慈眉善目的一面。

這些惡魔總是出沒在貧困擁擠的地區，並且通常寄生於垃圾堆、掩埋場，或廢棄的空屋中。惡魔以一種獨特的方式進食，所經之處，所有生物身上的精力都會被吸個精光。這種吸食方式本身雖然不會造成致命的傷害，不過卻常讓受害者因虛弱而喪失對疾病的抵抗力，造成像情緒起伏、無精打采，和(極嚴重時的)躁鬱等心理變化。惡魔一身白骨，佈滿各種不規則的突起及骨刺。

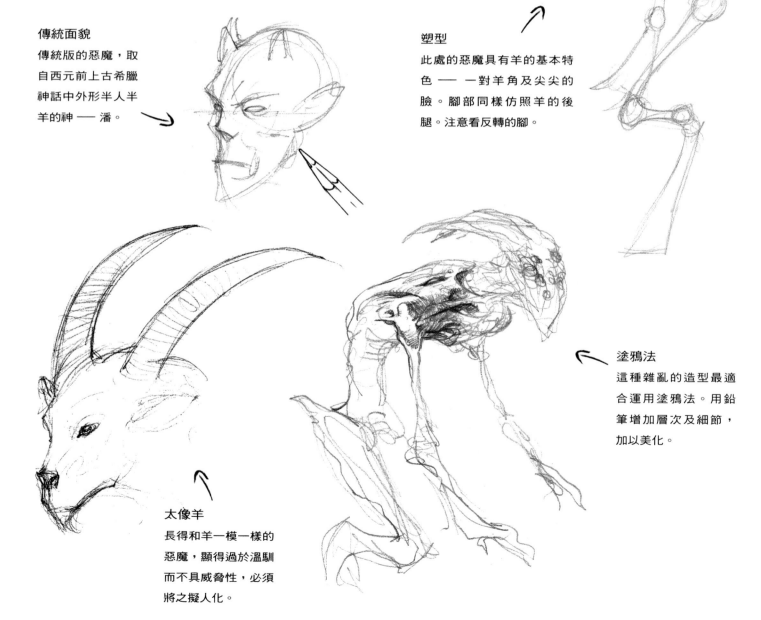

傳統面貌
傳統版的惡魔，取自西元前上古希臘神話中外形半人半羊的神 —— 潘。

塑型
此處的惡魔具有羊的基本特色 —— 一對羊角及尖尖的臉。腳部同樣仿照羊的後腿。注意看反轉的腳。

塗鴉法
這種雜亂的造型最適合運用塗鴉法。用鉛筆增加層次及細節，加以美化。

太像羊
長得和羊一模一樣的惡魔，顯得過於溫馴而不具威脅性，必須將之擬人化。

閃閃發亮的眼睛
加上白色高光，讓眼睛看來晶亮透明。

正面速寫
草圖中可看到許多隻不對稱的眼睛以及缺少的嘴部。因惡魔靠吸取生物的精力為生，而非以一般方式進食，嘴巴對它而言毫無用處。鼻孔的縫隙讓人下意識地想起人類頭骨上的構造。

粗糙的皮膚
表皮就如同犀牛或大象般粗厚。彩色鉛筆非常適合用來製造如木頭、皮毛等天然的質感；好比此例中的骨頭。針對此魔獸，以法國灰在惡魔的身體部分上色。

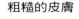

發光的特色
惡魔手掌內的光點正是用來吸取精力的地方。惡魔的眼睛及掌上的光點是以藍青混合白色彩繪而成。以菁藍在這些光囊的中心加上較亮的光影，增添一抹生氣。

彩繪魔獸
以Photoshop將手繪圖的痕跡處理乾淨後，用紫色加以列印。以藍青混合焦赭淡彩層層上色，顏色漸漸加深。以焦赭、藍青、白及些微土黃色混合出不透明壓克力顏料，加強需建立清晰輪廓的部分。後續上色的部分，以白色、土黃及些許紅氧化鐵提亮，為骨頭加上一絲粉紅色效果。至於最亮的區塊，紅氧化鐵則略去不用。

深海魔獸

靈感取源

深海中滿是各種稀奇古怪的生物。一趟水族館或自然歷史博物館之旅就能讓你對海中魔獸有所了解。或者也可以試著讀些有關海蛇的遠古傳奇。

1. 海底植物也和動物一樣多彩多姿。

2. 鯊魚是地球上存活最久的肉食動物之一，證據顯示，牠們的存在可追溯至四億三千萬年前。其光滑而呈流線形的身體使牠們能輕鬆自如地在水中游動。這是非常重要的，因為牠們從未真正進入睡眠狀態，多數的鯊魚根本不曾停止游動。

3. 觀查真實海中生物的基本特性，嘗試選擇性地運用在所創繪的奇幻魔獸身上。

4. 烏賊和章魚名列自然界中長相最怪的生物群中。不過在奇幻國度中，這種面貌可一點也不足為奇。

角色速寫：大海怪

最早在舊約聖經的約伯記中被提及，大海怪是舊約之前，又或許是上帝創造世界前就存在的原始生物。傳說中透露，該生物的再現預示著世界末日的來臨。

因為體積太過龐大，人們往往無法窺見其全貌；而牠驚人的身軀就能自成一個生態系，供給自身所需。傳統上繪製細節的標準不適用於彩繪體型如此龐大的生物。別把牠看成生物，就當作處理一幅風景畫一樣，此時細節在距離之下就顯得毫無意義了。可以利用抽象圖形來詮釋這隻利角大如峭壁的魔獸所帶來的不祥預兆。

體檢表

體型:	30英尺(48公尺)以上
體重:	未知
膚色:	深藍/黑
眼睛:	黑色
出沒徵兆:	世界末日善惡決戰場

草擬外形
即使正著手繪製的東西礙於體型龐大而掩蓋了真正的形狀，花些工夫繪製草圖仍是值得的，這有助你了解其覆蓋在層層珊瑚、岩石與植物下的真實形狀。此步驟也將提供一項有利的證明，顯示創作該魔獸的過程中，其比例標準有多難以掌控。

塑型
此基本形狀是許多由大小不同的橢圓擴大而成。

正面
大海怪的正面強調出牠的力量及侵略性，不過卻也犧牲了驚人體型所帶來的震憾。想要在正面時展示此效果，必須在附近擺些東西，好比一艘即將沉沒的遠洋輪船。

比例尺
鉛筆草圖往往無法看出精確的大小比例，不過我們大概知道鯨魚的大小，在此便有效提供了對照。

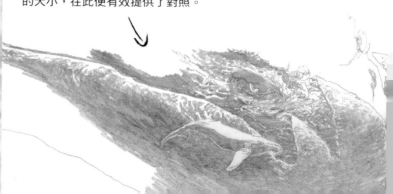

不規則細部紋路

　　該生物極龐大，與其像傳統一般製造精確的細節，不如採取風景畫的印象法。本單元提供三種不同方式可製造此種隨意且自然的細部紋理。這些方法可個別或結合使用。

　　以下厚塗法及乾刷法中有些有趣的變化，證明幾乎任何媒材都能結合乾刷法，產生有趣而隨性的花紋。使用什麼顏色不是重點，完全取決於你想呈現何種質感的畫面。

塗鴉與上色

1 首先使用大型黑色簽字筆填滿最大範圍的陰影；接著慢慢縮小用筆的尺寸，任意加入點和線，可說是在圖形上隨意塗鴉。任何不想保留的線條都可稍後加以覆蓋。

2 調配底色，稀釋度要夠上色後才能看見底下的黑線。針對此魔獸，最適合使用不飽和的大底色彩。接著，以黑色色鉛筆塗在較暗的區塊，添一些灰濛濛的色調。

3 接下來簡單地用不透明顏料逐步加入漸淡的色彩。此例是將壓克力顏料稀釋到像奶油般的濃稠度，讓簽字筆畫出的圖形更加明顯。

厚塗法與乾刷法

1 選用粗頭黑色簽字筆繪製圖中的主要黑色區塊是個好主意。較細的線條會被接下來所上的色彩掩蓋。

2 將壓克力顏料混合壓克力消光漆以大筆刷或畫刀為厚塗法製作出底層。顏料的濃稠度應比牙膏稍淡。

3 重覆上述步驟直到製造出理想中的質感。用筆刷或畫刀在紙上任意拍打，為濃稠的顏料製造凸起。

4 使用乾刷法將顏料拖曳過紙面。顏料將留在凸起的部分，造成顏色缺口。配合繪圖比例及彩繪區域的大小，選用適中的筆刷。

5 持續該步驟，調配色調漸淡的顏色並且縮小畫筆尺寸，直到完成最後階段的紋理及細節。

塑膠袋乾刷法

1 用塑膠帶包裹一塊布壓在潮濕的顏料上，製造出葉脈或海帶般的有趣圖形。

2 以乾刷法陸續建立色層。

3 在上方塗一層透明淡彩，製造些微顏色變化。注意使用的色調 —— 顏色越淡，造成的對比效果越大。

見「畫家實戰彩繪」▶

用色清單
壓克力
　檸檬黃
　藍青
　焦赭
　白

彩色鉛筆
　藍灰

酒精性簽字筆
　黑

畫家實戰彩繪

畫家將水彩紙在畫板上繃平，然後以黑色酒精性簽字筆將鉛筆草圖大略複製於其上。接著以壓克力消光劑塗在畫紙上。利用壓克力顏料混合消光劑與慢乾劑在角色全身製造質感。於顏料上方蓋一層塑膠保鮮膜，重覆拿起以便在顏料上製造各種形狀及花紋。風乾後再以薄薄的透明壓克力淡彩增添顏色，另外再用不透明顏料使角色主體從背景紋路中凸顯出來。

繪製完成稿
用黑色酒精性簽字筆在繃平的水彩紙上畫出輪廓及主要陰影部分。

創造質感
在紙上塗消光劑，風乾後於全圖上一層壓克力顏料(焦赭加藍青)混合消光及慢乾劑。在顏料上放一層塑膠保鮮膜，移動保鮮膜並以手指製造花紋，掀起保鮮膜可創造出有趣的紋路。等待顏色漸乾，其上的花紋就會越明顯。

定義輪廓
混合藍青、焦赭和白色為背景上色，可凸顯出魔獸的輪廓。

4

暗處細節彩繪

用比背景色稍深的色彩為步驟2中的花紋
作細部修飾。這將在魔獸身上製造出主要
的光處及紋理。

明暗色調

依步驟4所創造的圖形,以相同顏色加入
檸檬黃及白色,在其上製造淺色的小斑
點;製造陽光射入海底深處的錯覺。

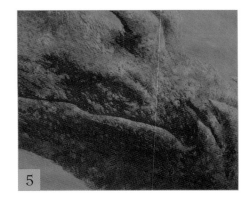

5

6

移動幻象

重複上個步驟,在小斑點中央加入更淺的
顏色,並在每層顏色中混入更多檸檬黃,
讓顏色變得更淡。在身體區域的最後一層
顏色加入氣泡,製造出拖曳的效果與移動
的幻象。

最後細節處理

在同色中減少一些藍色的比例,用來繪製眼睛的環圈。因為位於陰
影中,因此眼部不必使用高光。可用深藍灰的彩色鉛筆於陰暗處加
上沉澱的痕跡。

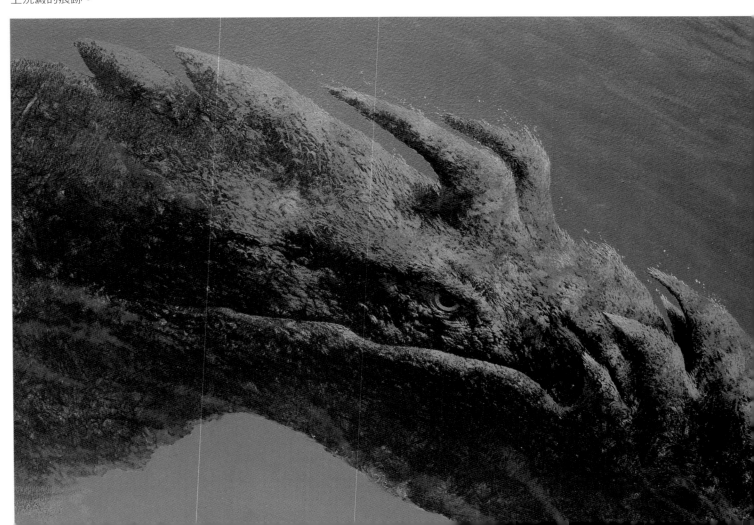

角色速寫：**海靈**

如同身處的浩瀚大海一般，海靈本身也是力量強大、敏捷快速，且喜怒變化無常的角色。其體型從頭到尾約為23英尺(7公尺)；雖然手臂及頭部看來與人類相似，實際上卻約莫是人類的兩倍大。一雙帶蹼的手掌及粗大的尾巴，使海靈能以令人嘆為觀止的高速在海中游動。一身藍綠的保護色與植物似的頭髮方便牠任意隱身，讓人難以發現。

雖然有時會幫助在海上的迷航者，海靈也可能一時興起地打翻一艘不幸的船。在對付像商務捕鯨船或漏油的油輪等，會對自身領土構成威脅的人造物時，牠的怒氣將一發不可收拾。只要擺動大尾巴，海靈掀起的浪濤通常就足以使海面的所有船隻全數沉沒，而牠那尖利的爪子和驚人的

力量也能在多數的船上打出個洞。

結合各種海中植物與生物身上的元素，讓海靈看來既神秘又詭異。不過，加上與人類相似的手臂和頭部，相信觀眾能了解牠具有智慧，或許能進行溝通。

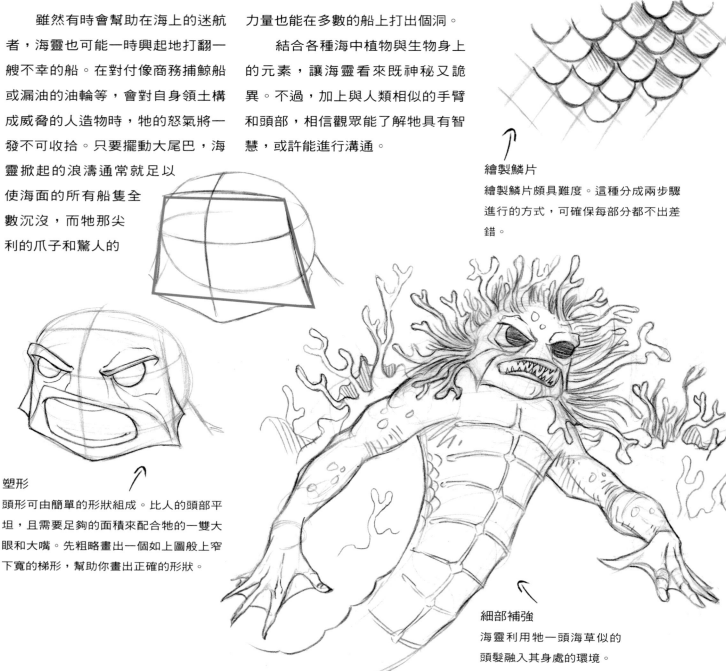

繪製鱗片
繪製鱗片頗具難度。這種分成兩步驟進行的方式，可確保每部分都不出差錯。

塑形
頭形可由簡單的形狀組成。比人的頭部平坦，且需要足夠的面積來配合牠的一雙大眼和大嘴。先粗略畫出一個如上圖般上窄下寬的梯形，幫助你畫出正確的形狀。

細部補強
海靈利用牠一頭海草似的頭髮融入其身處的環境。

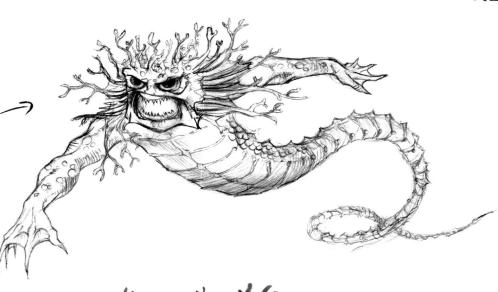

無畏的雙眼
一雙無所畏懼的黑眸讓此魔獸看來
危險而神秘莫測,與海的特色正巧
相互輝映。

彩繪魔獸
此魔獸是以鉛筆繪製
於以壓克力石膏為底
的畫板上。使用表面
粗糙的畫材,在顏料
乾燥後能保持乾淨,
如此鉛筆線條才不會
和水彩相混。之後再
以各種大小的鬃毫及
人造纖維畫筆沾取壓
克力顏料添加色彩。

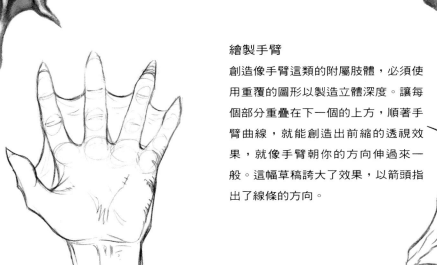

帶蹼的手指
在滑水時,發揮
著和魚尾巴相同
的作用,帶動
移動的力量。其手
指劃過水中所遇的阻力
比起人手要少得多了。

繪製手臂
創造像手臂這類的附屬肢體,必須使
用重覆的圖形以製造立體深度。讓每
個部分重疊在下一個的上方,順著手
臂曲線,就能創造出前縮的透視效
果,就像手臂朝你的方向伸過來一
般。這幅草稿誇大了效果,以箭頭指
出了線條的方向。

角色速寫：海中蛟龍

這種龍是傳統中令水手們聞風喪膽的海蛇。這分恐懼在十五世紀時，當西方探險家想前往東方時到達了頂峰。當時，許多人相信地球是平的，而船隻會持續向前航行，最後跌落世界的盡頭。而地圖上一些未知的海域都被標明「蛟龍出沒處」。

海中蛟龍和沼澤之龍相近，但能同時在淡水及鹹水中生存，活動的水域也較深。與牠的親戚──尼斯湖水怪一般，鮮少於水面上出現。

海底蛟龍是極度捍衛領土的動物，據說曾攻擊海底深處的潛水艇。牠的胃口奇大無比，主要以大型海底生物為食。

張開或閉合
大而長的牙齒中間留下巨大的齒縫方便嘴巴完全閉合。只有具有嘴唇（像猩猩或人類）的動物的牙齒會包藏在嘴內。

為透明物打光
傳統上的牙齒不是透明的，愈近齒根處顏色愈深。

像蛟龍可能具有的透明或半透明牙齒，就好比鏡片或下圖中的水晶球一般。

正上方的光源使水晶球內的光線產生反轉作用，因此接近光源的部分較暗。因為物體本身具有光澤，因此其外圍仍繞著一圈光環；而即使透明物體也會造成陰影。

製造光亮

此技巧適用於魔獸身上任何會發出冷光的部位，不管是眼睛或此例中的蛟龍觸鬚。最簡單的作法是用壓克力或不透明水彩等不透明顏料上色。若使用的是水彩或墨水等透明顏料，必須只能在四周上色，留出高光的區塊。

1 用想要的顏色填滿圖形；使用比背景稍亮的色調，不過不一定要屬於同一色系。

2 依序使用漸淡的色彩上色，每次上色區塊也越來越小。顏色最亮的部分應為光源所在。加上白色以外的第二種顏色，能使效果更豐富有趣，不過越靠近中心最亮的部分，色彩應越淺、越暖。

3 在圖形中的另一部分加白色高光，做出光線打在硬質外殼上的效果。

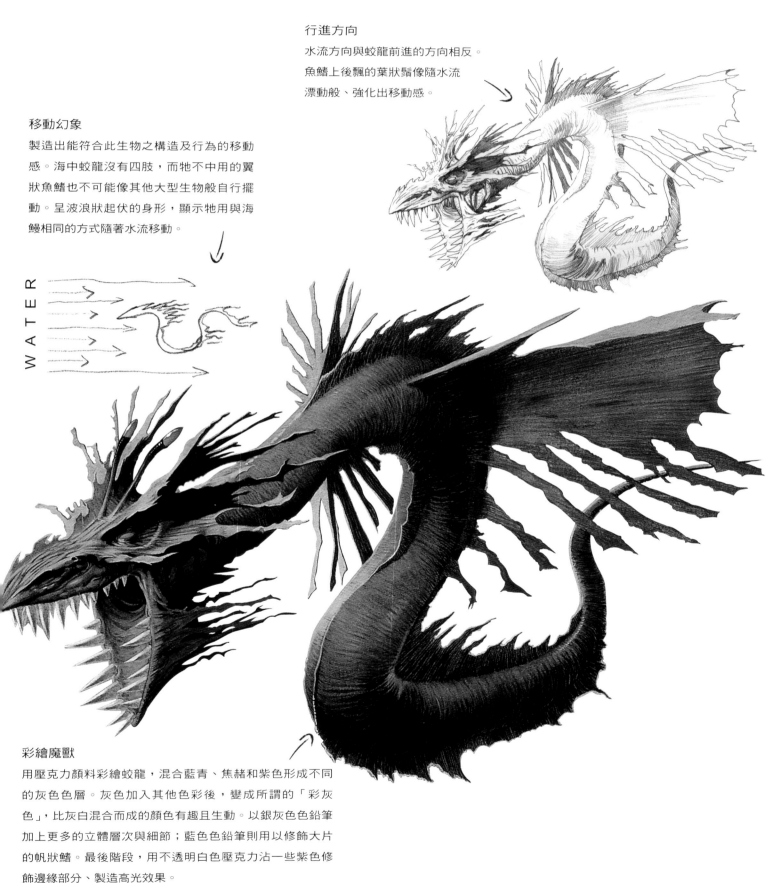

行進方向

水流方向與蛟龍前進的方向相反。
魚鰭上後飄的葉狀鬃像隨水流
漂動般、強化出移動感。

移動幻象

製造出能符合此生物之構造及行為的移動
感。海中蛟龍沒有四肢，而牠不中用的翼
狀魚鰭也不可能像其他大型生物般自行擺
動。呈波浪狀起伏的身形，顯示牠用與海
鰻相同的方式隨著水流移動。

W A T E R

彩繪魔獸

用壓克力顏料彩繪蛟龍，混合藍青、焦赭和紫色形成不同
的灰色色層。灰色加入其他色彩後，變成所謂的「彩灰
色」，比灰白混合而成的顏色有趣且生動。以銀灰色色鉛筆
加上更多的立體層次與細節；藍色色鉛筆則用以修飾大片
的帆狀鰭。最後階段，用不透明白色壓克力沾一些紫色修
飾邊緣部分、製造高光效果。

角色速寫：挪威海妖

挪威海妖是種源自十二世紀挪威故事中的可怕生物。傳說這隻和小島一般大的怪獸，可用觸手纏住整個船身，一舉翻覆。

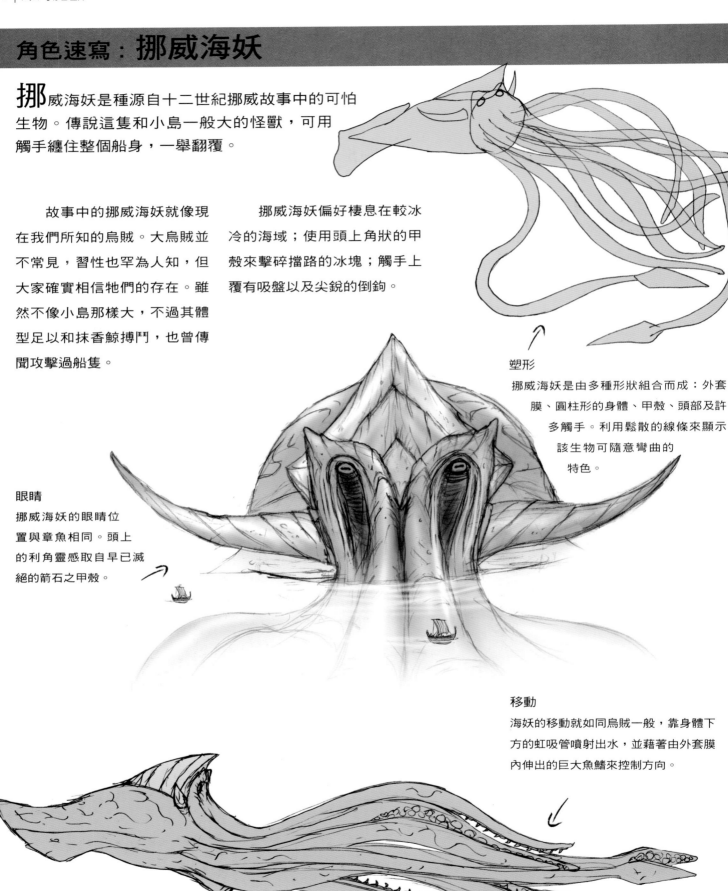

故事中的挪威海妖就像現在我們所知的烏賊。大烏賊並不常見，習性也罕為人知，但大家確實相信牠們的存在。雖然不像小島那樣大，不過其體型足以和抹香鯨搏鬥，也曾傳聞攻擊過船隻。

挪威海妖偏好棲息在較冰冷的海域；使用頭上角狀的甲殼來擊碎擋路的冰塊；觸手上覆有吸盤以及尖銳的倒鉤。

塑形
挪威海妖是由多種形狀組合而成：外套膜、圓柱形的身體、甲殼、頭部及許多觸手。利用鬆散的線條來顯示該生物可隨意彎曲的特色。

眼睛
挪威海妖的眼睛位置與章魚相同。頭上的利角靈感取自早已滅絕的箭石之甲殼。

移動
海妖的移動就如同烏賊一般，靠身體下方的虹吸管噴射出水，並藉著由外套膜內伸出的巨大魚鰭來控制方向。

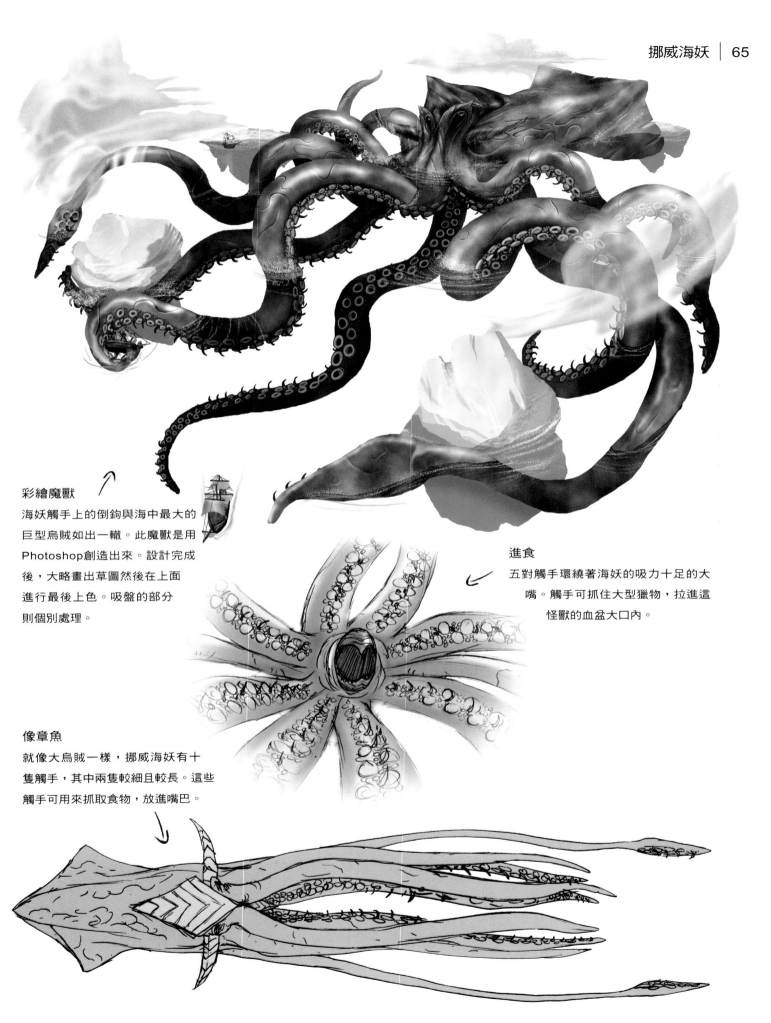

彩繪魔獸

海妖觸手上的倒鉤與海中最大的
巨型烏賊如出一轍。此魔獸是用
Photoshop創造出來。設計完成
後，大略畫出草圖然後在上面
進行最後上色。吸盤的部分
則個別處理。

進食

五對觸手環繞著海妖的吸力十足的大
嘴。觸手可抓住大型獵物，拉進這
怪獸的血盆大口內。

像章魚

就像大烏賊一樣，挪威海妖有十
隻觸手，其中兩隻較細且較長。這些
觸手可用來抓取食物，放進嘴巴。

角色速寫：人魚

人魚是各方神話及傳說相互交雜而成的生物，結合了美人魚及其他海中生物的傳說(例如上古希臘神話中的塞爾克海妖或賽倫金嗓女妖)。

一般認為美人魚是真實存在的生物，而非源自一些不可思議的傳說；據稱她們以歌聲吸引水手撞向淺灘的暗礁，領他們步向死亡。直到近代，仍有人對牠的存在感到深信不疑。事實上，這種關於人魚的傳說影響力之大，英格蘭西南方的漁村甚至宣稱他們當中住著具有超能力或和大海有特別感應的人魚或人魚後代。

海中移動
海洋哺乳動物，像海豚、鯨魚、海豹等，都是以垂直擺動的方式在海中移動。為人魚加上哺乳類動物的尾巴，讓牠看來不至和魚太相似。

塑型
從其長而有力的身形可推斷出牠是住在水中的生物。

魚類以橫向擺動的方式在水中移動。

眼瞼
魚類沒有眼瞼，不過人魚是哺乳動物和魚類的混種，因此牠的眼睛與人類較相似。這完全取決於要如何詮釋筆下的生物，在哺乳動物的圖例中，眼瞼部分可能有點太誇張了。

銀白色澤

此處提供一些簡單的技巧，教你畫出鯊魚般銀白色的皮膚。

1 以透明的防水壓克力墨水作為底色。等它完全風乾後以粉彩鉛筆在亮處上色。此圖中所使用的是白色，不過其他任何淺色也都適用。

2 粉蠟筆會顯現出顆粒，因此可用手指塗抹使其光滑，讓新增的顏色能附在紙的紋路中。

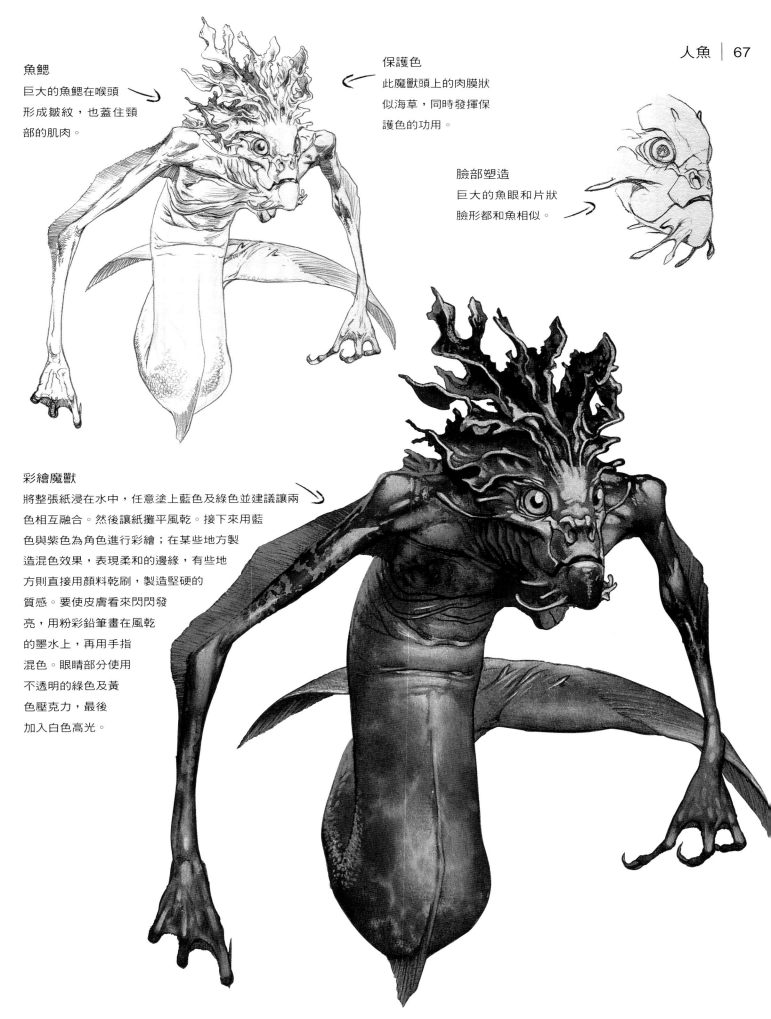

魚鰓
巨大的魚鰓在喉頭
形成皺紋，也蓋住頸
部的肌肉。

保護色
此魔獸頭上的肉膜狀
似海草，同時發揮保
護色的功用。

臉部塑造
巨大的魚眼和片狀
臉形都和魚相似。

彩繪魔獸
將整張紙浸在水中，任意塗上藍色及綠色並建議讓兩
色相互融合。然後讓紙攤平風乾。接下來用藍
色與紫色為角色進行彩繪；在某些地方製
造混色效果，表現柔和的邊緣，有些地
方則直接用顏料乾刷，製造堅硬的
質感。要使皮膚看來閃閃發
亮，用粉彩鉛筆畫在風乾
的墨水上，再用手指
混色。眼睛部分使用
不透明的綠色及黃
色壓克力，最後
加入白色高光。

角色速寫：深海巨蟒

海蟒是種體型巨大、移動迅速，並且力量強大的獵食動物。這種獨來獨往的魔獸通常在海底深處獵食，不過偶爾在食物短缺時，會往海岸逼進。

海蟒身長可達4公尺，體重大約20公斤；然而撇開體型不談，牠的蹤影十分罕見，攻擊出其不意，不論是自身或獵物的蹤跡，皆半點不留。

挑選色彩時，不外藍、綠等冷色系。請牢記，遠處的東西看來會比近物模糊。將此效果用來詮釋海蟒的身長。

註冊商標
深海巨蟒的特徵便是由牠那從下巴往外突出的巨大利牙而來。上下各一對的大毒牙，多少仿自真正的蟒蛇。

眼部細節
巨蟒擁有一雙大眼，才能在幽暗的海水中看個分明。

塑型
繪製海蟒時須用上大量的S形曲線及重覆形狀，好讓作品更具立體及深度。

細部補強
寬大的鰭部能幫助巨蟒以超過97公里的時速於海中行進。

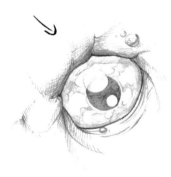

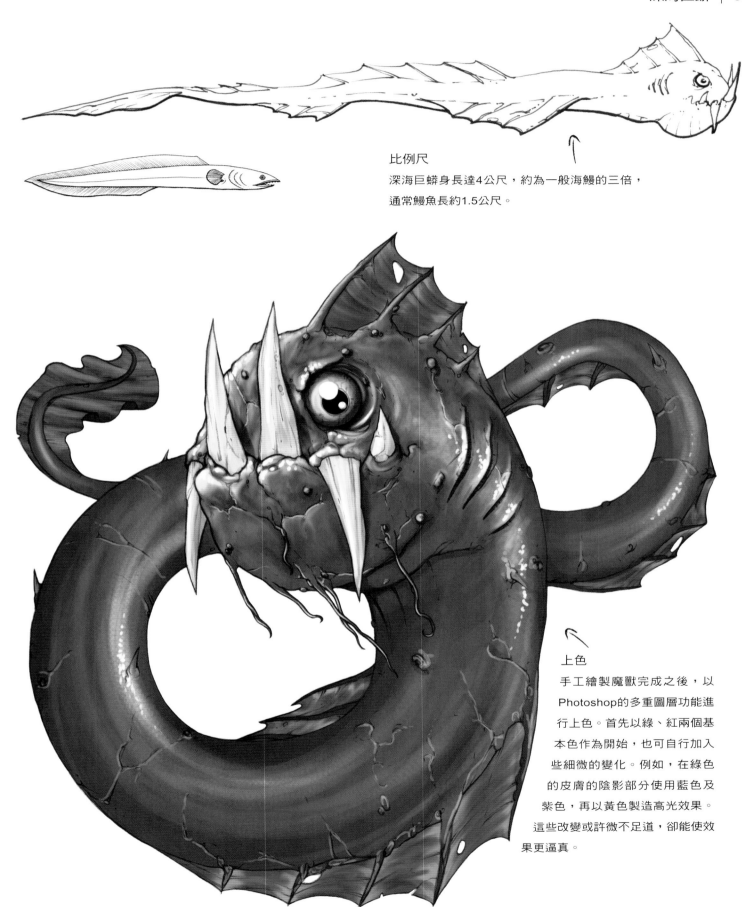

比例尺
深海巨蟒身長達4公尺，約為一般海鰻的三倍，
通常鰻魚長約1.5公尺。

上色
手工繪製魔獸完成之後，以
Photoshop的多重圖層功能進
行上色。首先以綠、紅兩個基
本色作為開始，也可自行加入
些細微的變化。例如，在綠色
的皮膚的陰影部分使用藍色及
紫色，再以黃色製造高光效果。
這些改變或許微不足道，卻能使效
果更逼真。

荒漠魔獸
靈感取源

沙漠看似單調無趣，不過稍加深入觀察，就會發現其中富含各種能啟發靈感的生物與故事。想想什麼東西能在此氣候下生存成長？

1　駱駝，別名「沙漠之舟」，其生理構造能同時應付高溫及乾燥。

2　構思想創作的奇幻魔獸時，可先由真實動物的生理機能開始考慮。

3　利用當地自然歷史博物館練習頭骨與骨骼的繪製，很快就能對基本形狀有所了解。

4　圖中的棘蜥是一種真實的動物，但牠看來卻超乎尋常。滿布全身的劍刺成就了牠「尖刺惡魔」的外號。

5　蠍子是極危險的生物。但其分節式的身體卻是有趣的臨摹對象。

角色速寫：牛頭人身怪

就像許多奇幻魔獸一樣，牛頭人身怪同樣源自希臘神話。這頭野獸是克里特島國王麥諾斯的妻子波賽芬妮，因受到眾神設計，迷戀上一頭美麗的白色公牛，與牠生下的後代，以此作為麥諾斯拒絕祭獻海神波賽頓的懲罰。麥諾斯國王將牛頭人身獸關在迷宮中，最後被英雄鐵修斯所殺。

即便牛頭人身怪是半人半牛的混種，牠比其他神話中的魔獸少了些人類的特質。其人類的外表遺傳自古代原人的基因；或許是尼安德塔人或更早之前的人類。這些基因是隱性的，因此牛頭人身怪是注定毀滅的族群；多年後，身上的人類特徵完全消失，牛類特質完全佔有主宰地位。

體檢表

體型：	高達8英尺（2.4公尺）
體重：	266磅（120.5公斤）
膚色：	金棕色的獸皮加上濃密鬃毛。皮毛色調由黑色到深褐色不等，依其品種科目而各有不同。
眼睛：	通常為淡褐到深褐色。
出沒徵兆：	樹幹上的抓痕及木樁上經牛角猛烈撞擊的痕跡。

塑形
弓著身體的姿勢，點出巨人笨重而行動遲緩，就像牛一樣。

草圖比較
雖然牛的面貌極其重要，但說起牛角的樣式，幾乎和牛本身一樣多，因此可多方試驗。牛角對角色帶來的影響就和其他特色一樣不容小覷。

繪製手部
在繪製手部時，先觀察自己的手。

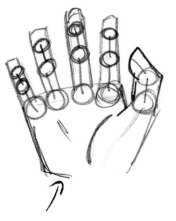

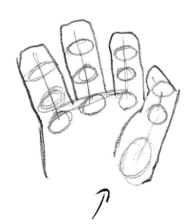

可改變一些基本結構以配合自己的設計。

粗大的手指會使角色顯得強壯，不過此處沒空間畫上小拇指。

建立手部細節

皺紋可表現出伸縮性、柔軟度及彈性。皺紋少代表彈性較佳；皮膚十分柔軟，就像青蛙或蠑螈。在繪製膚質細節方面，建議以攝影資料輔助。可由觀察本身的手部及臉部線條開始。

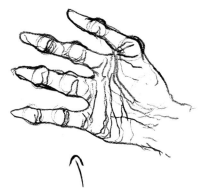

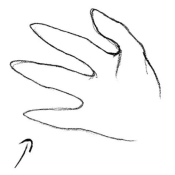

未加上表面細節的手與身上其他部分沒兩樣，看來像橡皮製成的。

同樣的手加上了皺紋，因為比例仍未改變的關係，外觀看來有點膨脹腫大。浮腫粗短的形狀表示體內含有許多的水分。

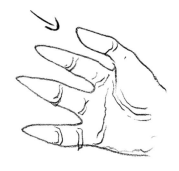

隨著魔獸逐漸老化，體內水分及脂肪組織會減少，在關節四周尤其明顯。針對年老、形容枯槁而飢餓的生物，其主要關節部分要進行誇飾。而皺紋要加深，因為在乾燥的皮膚上，線條總會較明顯。

見「畫家實戰彩繪」▶

打光

動手繪製之前，先建立一處光源，用簡單圖形進行試畫。

 由下方正面照射。

 由下方背面照射。

 由物體正下方直射。

被陰影籠罩的球面顯示出位置看似相同的光源，在加入陰影後可造成不同的留白。

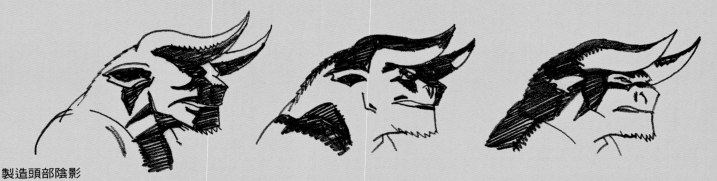

製造頭部陰影

繪製如牛頭人身怪的頭不等較複雜的圖形時，也是運用相同的原則。此圖例誇大陰影效果，以說明繪製原則。但基本上明暗對比越大，就代表光源越強。

畫家實戰彩繪

畫家利用黑色色鉛筆及防水纖維簽字筆在光箱上描繪初步草圖。以薄薄的透明壓克力淡彩及色鉛筆上色，另外利用不透明顏料製造高光及作邊緣的清潔工作。

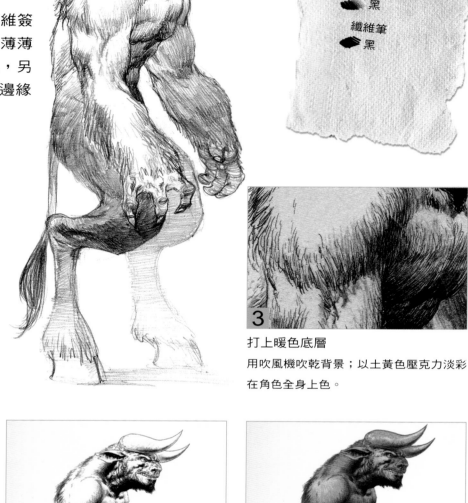

用色清單
壓克力
土黃
紫
藍青

彩色鉛筆
黑

纖維筆
黑

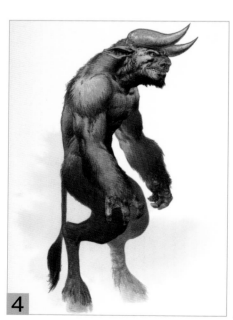

3 打上暖色底層
用吹風機吹乾背景；以土黃色壓克力淡彩在角色全身上色。

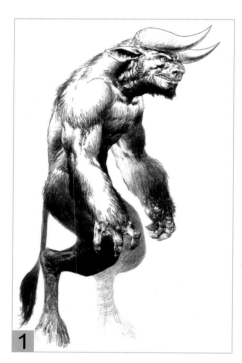

1 準備工作
用影印機放大鉛筆草圖，然後利用光箱以黑色防水簽字筆描到水彩紙上。墨水筆最多只畫到腰部及手臂的前景。選用黑色色鉛筆繪製遠方區塊及腿部，因為該部分需要在底層造出較朦朧而模糊的效果。

2 背景
將紙在畫板上繃平、風乾後，再沾取稀釋過的土黃色壓克力以鬆散的筆觸重新沾濕紙，畫出塵沙滿天的背景。

4 製造皮毛效果
以半透明淡彩陸續增加色層。使用土黃及紫色混成的各種色彩在陰影處加黑，以鬆散的筆觸製造毛皮效果。

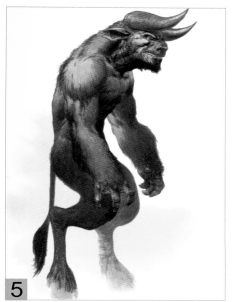

5

增加顏色

持續增加顏色強度，直到滿意為止。

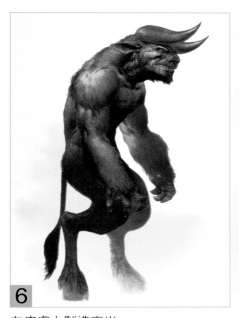

6

在皮膚上製造高光

在特定區塊，特別是無毛的皮膚部位塗上
稀釋過的藍青；造成青綠色的光影，與有
毛的地方作區分。

最後細節

於頭手部位製造高光。以小型畫筆沾取
稀釋的藍青上色，在臉部最上端及
牛角處製造反光效果，暗示
其硬度及亮度。

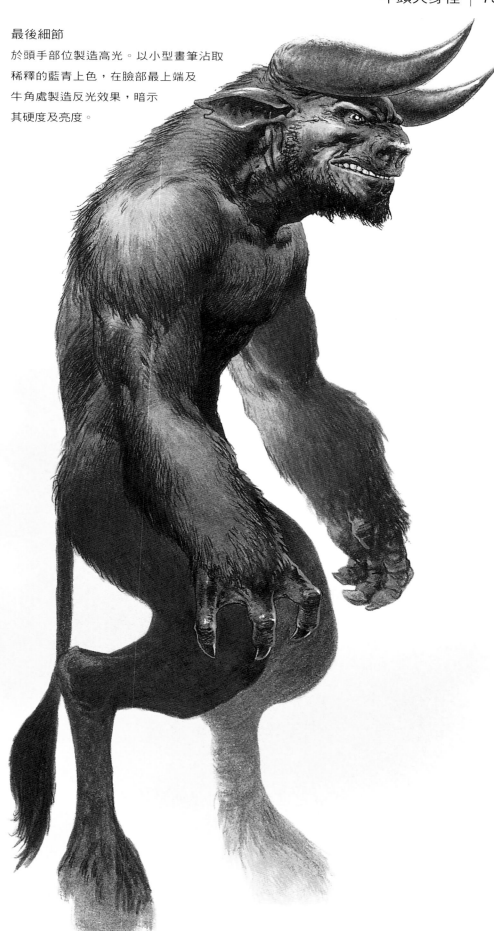

角色速寫：人面獅身獸

在希臘神話中，人面獅身獸是隻擁有女人頭部、獅子身軀，長著翅膀的底比斯城怪獸。她是眾神為讓人無法進出此城所下的詛咒。埃及境內有著許多的人面獅身像，其頭部通常為人臉，不過有時也會有其他的動物。此魔獸中最具代表性的要算是吉薩地方的大人面獅身臥像。這種巨大的雕像不但是埃及的象徵，同時也是世界上最著名的古蹟之一。

埃及風貌
依據傳統，人面獅身獸都會戴著埃及特有的頭飾。

人面獅身獸扮演著守護者的角色。縱然埃及文明消失以久，人面獅身獸仍究留守在遙遠的荒漠中，守衛著幾千年來被深埋在沙漠底下，法老王墓中遺失已久的寶藏。

其巨大結實的獅身及寬大的翅膀賦予他們能夠長途穿越陸地或在空中急速飛行的強大能力。人面獅身獸具有極高的智慧，時常出謎語考人。牠們高傲自大，絕不容許自己受人擺佈。

細部補強
羽毛部分，可先由橢圓形開始，然後加上斜線作細部修飾。正如圖例所示，羽毛彼此間會相互交疊覆蓋。

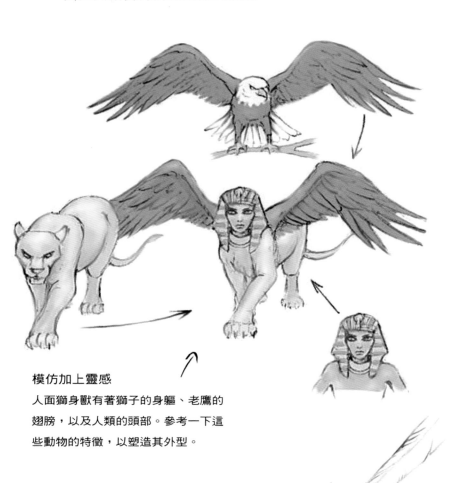

模仿加上靈感
人面獅身獸有著獅子的身軀、老鷹的翅膀，以及人類的頭部。參考一下這些動物的特徵，以塑造其外型。

繪製皮毛
在獅子的皮毛畫出方向大約一致的線條，不過其中某些在長度或角度上可稍加變化，使它們看來不至於制式化。

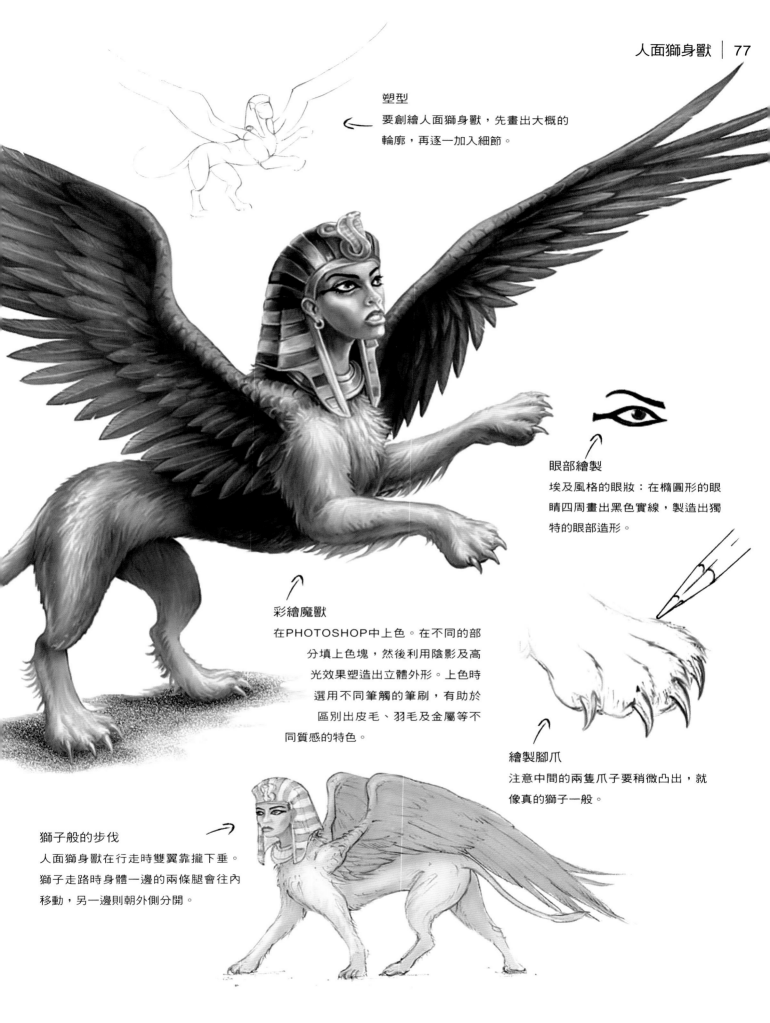

塑型
要創繪人面獅身獸，先畫出大概的輪廓，再逐一加入細節。

眼部繪製
埃及風格的眼妝：在橢圓形的眼睛四周畫出黑色實線，製造出獨特的眼部造形。

彩繪魔獸
在PHOTOSHOP中上色。在不同的部分填上色塊，然後利用陰影及高光效果塑造出立體外形。上色時選用不同筆觸的筆刷，有助於區別出皮毛、羽毛及金屬等不同質感的特色。

繪製腳爪
注意中間的兩隻爪子要稍微凸出，就像真的獅子一般。

獅子般的步伐
人面獅身獸在行走時雙翼靠攏下垂。獅子走路時身體一邊的兩條腿會往內移動，另一邊則朝外側分開。

角色速寫：沙漠飛龍

沙漠飛龍在外形上近似於世界上最大的蜥蜴─科莫多巨蜥。覆蓋在牠身上的不是鱗片，而是向犀牛或大象般滿是皺褶的厚皮。

雖然具有翅膀，此龍卻因體重的關係無法承受飛行的重量。飛龍利用翅膀由大岩壁或峽谷上朝獵物飛撲而下。居住在乾燥的荒漠峽谷與多山地區，飛龍主要以綿羊、山羊與牛為食物。

這是一條噴火龍，不過只在罕見的情況下才會看到牠拿出看家本領 ── 通常是防禦時，或是求偶季的夜晚，使雌龍能被最精彩的表演吸引。

繪製火燄

如果想讓筆下的龍表現噴火的樣子，以下有些實用的技巧。

濕疊法
顏色層層堆疊，塑造其外形。先由紅色（中間色調）開始，接著疊上檸檬黃，在火焰發源處（例如龍的嘴巴）使用最淡的色調。最後用紫色點出顏色較暗的區塊。比起水彩，壓克力顏料和防水油墨是較好的選擇；因為若使用水彩，就得從最淺的顏色（黃色）開始上色。

厚塗法
以濃厚的顏料展現厚塗法，混合兩種或以上的顏色創造這種效果。可以使用壓克力、不透明水彩或是油畫顏料，不過必須讓顏料持續保濕，所以使用壓克力或不透明水彩時，可要加快繪畫速度。

頭部
龍頭部分可由粗略的三角形所構成，若用透視法看就是圓錐體。

長而尖的頭部使沙龍較符合空氣動力學。相同的原理也適用於在水中生活的龍。

頭骨部分遵循與其他生物一樣的繪製原則。以圓圈標示出腦殼所在的位置。至於頜骨及其他五官，可參考恐龍作為靈感。

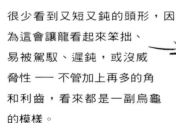

很少看到又短又鈍的頭形，因為這會讓龍看起來笨拙、易被駕馭、遲鈍，或沒威脅性 ── 不管加上再多的角和利齒，看來都是一副烏龜的模樣。

火燄形狀

 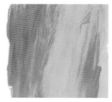

表達火焰的猛烈與力道不只取決於顏色─形狀也同樣重要。長而直的火焰看來就遠比圓而捲曲的來得猛烈。

又尖又長的頭部讓龍看來有型、聰明、健壯且較具威脅性。

建構龍型
要建構龍型請參照40頁的基本原理。

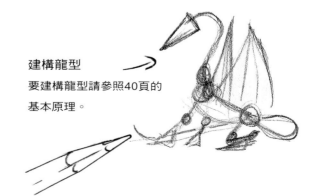

鋼筆畫技巧

　　鋼筆畫可表現極精緻的細節和線條的多樣化，對繪製飛龍而言是絕佳的媒材。此例中使用的是焦茶色細字筆，製造出的效果會比黑色柔和。要塑造外型與質感，需在暗處多下工夫，例如在表面製造出大量、中量的陰影，或在亮處完全留白。

1 以細字筆製造皺褶。握筆角度可同時改變線條的寬度。角度越大，線條就越細。加入細小的點、線，可創造出紋路深厚的膚質。

2 就中間色調的部分，使用中型筆頭的墨水筆。避免整幅圖的線條角度一成不變，試著想像其形狀，然後隨曲線條整線條角度。本階段最好避免使用重疊的線條。

3 在陰暗的區塊，同樣沿著表面原有的曲線往下進行，但就步驟2中的線條要向右移動；陰暗處線條分布可較綢密。

完成草圖

此圖以鋼筆畫完成，不過起始於鉛筆草圖。圖中中間色調的明暗陰影是選用軟心鉛筆，接著塑造主要形狀。

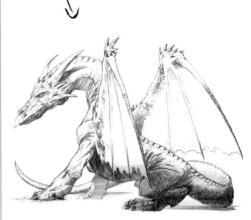

彩繪飛龍

以薄薄的壓克力淡彩由淺入深替飛龍著色。開始的用色為褐色混入土黃及紫色。慢慢增加紫色來建立暗處的陰影；在脊椎部分加入薄薄的藍青色，接著最後以不透明白色壓克力整理邊緣部分並加入高光。

角色速寫：荒漠路霸

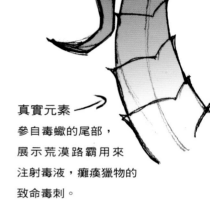

在最漆黑、最寒冷的夜裡，浪跡沙漠的貝多因族人聚眾升起了營火，私下偷偷述說著那些在沙丘上橫行的駭人異獸。其中最可怕的荒漠路霸，是讓人聞風喪膽的惡夢。

沙漠中的遊牧民族不時會發現，自己細心栓上的駱駝在夜晚不翼而飛。只有地上淺淺一層螃蟹般不容錯認的行跡能證明，為他們負重的動物已變成沙漠中最可怕的肉食者口中的獵物了。諸傳這些生物會將自己隱埋在沙丘下，無聲無息地在沙中移動，然後出現在沙漠上，運用牠有毒的尾巴、足以撕裂一切的爪子，及一張利嘴瘋狂攻擊鎖定的獵物。

對於這種奇幻魔獸，建議參考現實生活中的材料。該魔獸身上結合了螃蟹、毒蠍、猛禽等沙漠動物身上的各種元素。

真實元素
參自毒蠍的尾部，展示荒漠路霸用來注射毒液，癱瘓獵物的致命毒刺。

草擬輪廓
以寬頭墨水筆為該魔獸粗略架構出基本特色，不用擔心修飾的問題。多畫幾幅草圖，塑造此魔獸的外形。

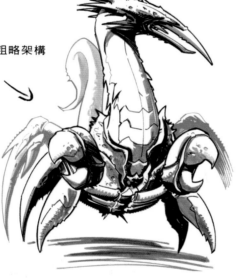

腿部繪製
該魔獸的腿是由簡單的幾合圖形所組成。

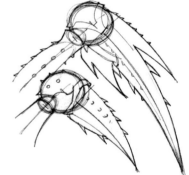

腿部紋理
用鉛筆為先前完成的幾合形盔甲上加以作業，插畫家為魔獸帶著械甲的腿部製造紋理。

爪子細部
插畫家常會個別畫出某個細部，最終組合起來，形成完整的魔獸。

加強效果
上色以突顯腿部的輪廓及紋理。

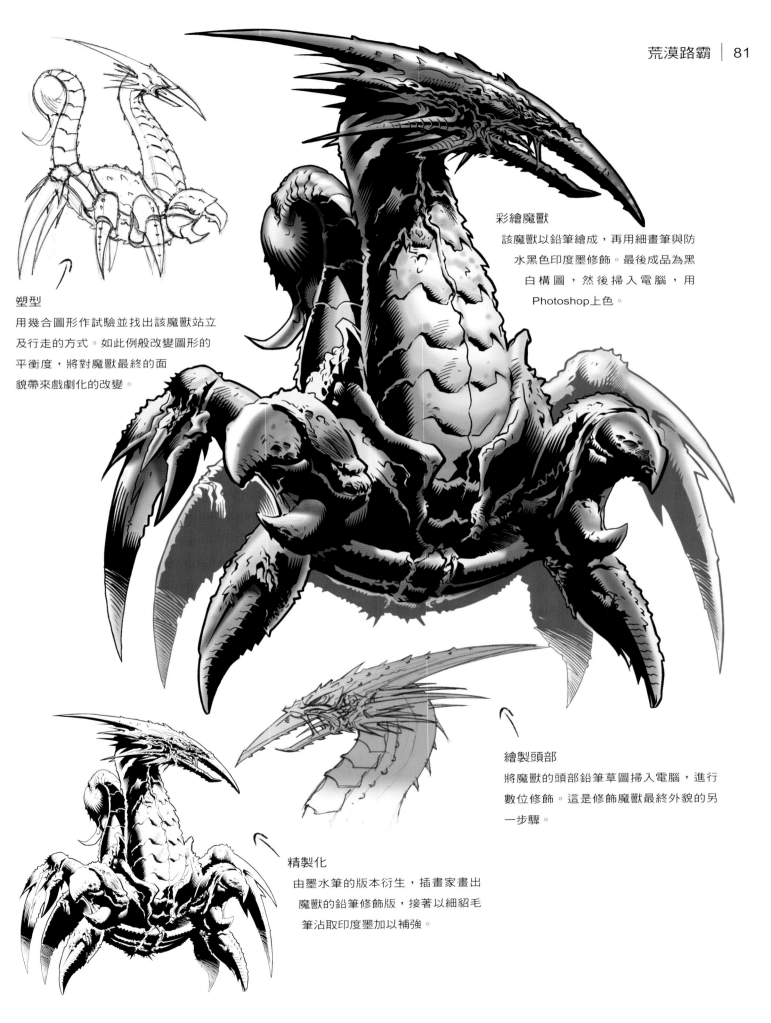

彩繪魔獸

該魔獸以鉛筆繪成，再用細畫筆與防水黑色印度墨修飾。最後成品為黑白構圖，然後掃入電腦，用Photoshop上色。

塑型

用幾合圖形作試驗並找出該魔獸站立及行走的方式。如此例般改變圖形的平衡度，將對魔獸最終的面貌帶來戲劇化的改變。

繪製頭部

將魔獸的頭部鉛筆草圖掃入電腦，進行數位修飾。這是修飾魔獸最終外貌的另一步驟。

精製化

由墨水筆的版本衍生，插畫家畫出魔獸的鉛筆修飾版，接著以細貂毛筆沾取印度墨加以補強。

角色速寫：沙漠之靈

沙漠之靈徹頭徹尾都由沙所組成；不但可任意改變軟硬度，還可隨心所欲地變換形體。通常，沙漠之靈看來不過就是荒漠中的一大片沙地，和周遭的環境無法區分。當它憤怒或受到打擾時，便會幻化為人形，自沙中竄起。

沙漠之靈的移動就像海浪般可任意滑行。其過程驚人地快速，需要時可達每小時100公里以上。然而，因為是由沙所組成，沙漠之靈也只能存在於沙漠之中。

其內部溫度非常炙熱，達到華氏175到195度(攝氏80到90度)。一雙猩紅灼熱的雙眼預示著不祥，任

何就逮的生物，不論被它塞入口中或遭到沙埋，全都必死無疑。往來沙漠的商隊要是不幸絆到此生物，就會被漫天湧起的沙塵所吞噬，自此消失無蹤。沙漠之靈的觸覺特別敏銳，因為每顆構成其身體的沙粒就像是分佈全身的神經末梢般。

塑型

彎曲瘦長的身體可如圖中所示，由一連串短短圓柱建構而成。將之依不同角度分別放置，就可構成結實而富曲線的身軀。

沙粒表現法

製作柔軟沙質的方法有許多種，以下提供四則範例。

1 將牙刷浸入顏料中，於畫上灑出細點。

2 用大畫筆浸入稀釋的顏料，灑出較大、較不規則的點。

3 以硬毛鬃毫筆在紙面上輕敲，製造柔軟而富質感的效果。

4 使用乾筆刷沾取些微未經稀釋的顏料輕刷過紙面，製造不連續的線條筆觸。

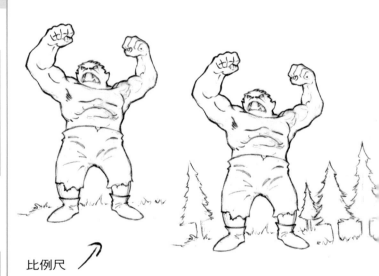

比例尺

想顯示魔獸的巨大，將它放在像房屋或樹等熟知的物體旁邊，強調出比例大小。以兩幅草圖作對照：第一幅中的魔獸大小各異，但在第二幅中，顯然是個橫行無阻的巨人。

擴大

以人形現身時，沙漠之靈可利用周遭的
沙粒聚成暫時性的軀體，竄升至好幾
百碼(英尺)高。此圖是於繪圖板上以
壓克力顏料繪製而成。先以稀釋的灰
階色彩上色。

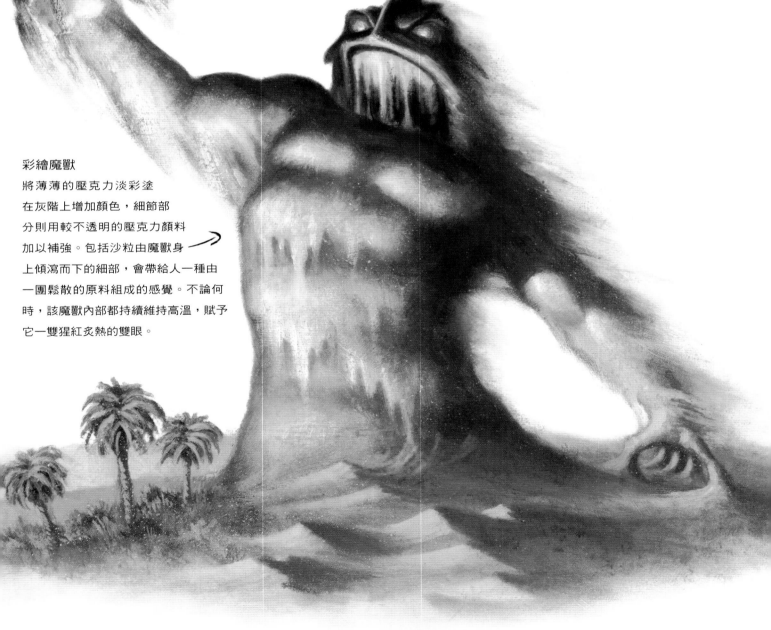

彩繪魔獸

將薄薄的壓克力淡彩塗
在灰階上增加顏色，細節部
分則用較不透明的壓克力顏料
加以補強。包括沙粒由魔獸身
上傾瀉而下的細部，會帶給人一種由
一團鬆散的原料組成的感覺。不論何
時，該魔獸內部都持續維持高溫，賦予
它一雙猩紅炙熱的雙眼。

沼澤魔獸
靈感取源

悶熱潮濕的沼澤孕育出種類繁多的生物。走趟自然歷史博物館或到當地植物園中的溫室瞧瞧，就能對棲息在此環境中的動物有些了解。

1　兩棲動物有一半的時間生活在水中，以鰓呼吸；剩餘的時間留在陸地，則靠肺呼吸。牠們屬於冷血動物，因此體溫全視氣候溫度的變化而定。

2　蛇是帶有鱗片、冷血的卵生爬蟲類。為爬行滑動的無四肢生物提供一則良好的範本。

3　食魚鱷和一般鱷魚及短吻鱷有所不同，可靠牠們在水中捕食魚類及青蛙的主要工具 —— 那又長又窄的嘴來加以區分。其後腿狀似槳，而且該生物除築巢外，鮮少離開水邊。在食魚鱷身上可看到許多能配合其生存環境而衍生的自然特徵。

4　動物園及水族館是進行實地觀察的絕佳去處，例如，可對生物的爪子作近距離的特寫。

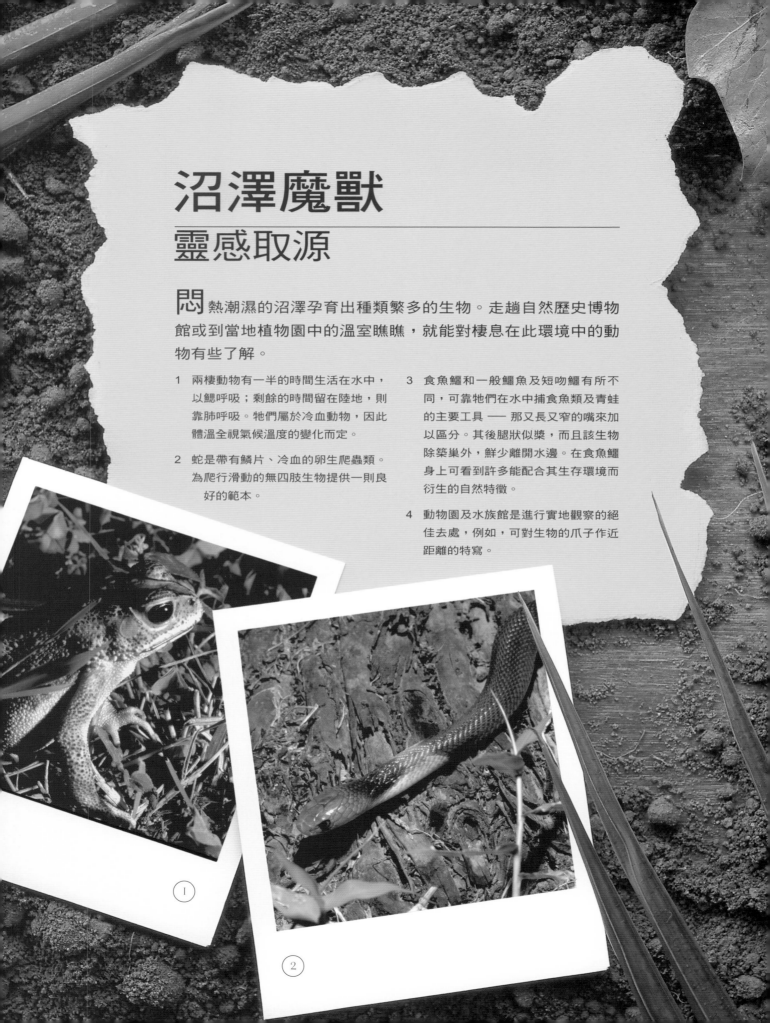

角色速寫：巨蟲

巨蟲，就像那些身形比牠嬌小的親戚一樣，靠吃死腐物為生。喜歡棲身在髒亂之處，因此巨蟲出沒的地方即是不良環境的最佳指標。巨蟲的壽命要以地質時期來衡量，其標本年代早於人類出現以前。在大片墓堆當中，總可以發現巨蟲的蹤跡；根據化石記錄顯示，那經常是有大批恐龍等生物死亡的地點。

從基因方面看來，這種突變的蟲類和毛毛蟲有血緣上的關係，兩者骨架構造不僅諸多相同，包括吐絲器也是。不過巨蟲並不靠它吐絲做繭，進入蝶蛹期後變態為蝴蝶或蛾。吐絲器是巨蟲用以做繭過冬，或是禁錮及儲存獵物的工具。

體檢表

體型: 38英尺(11.6公尺)長

體重: 900磅(408公斤)以上

膚色: 淺粉紅，足部末端帶有綠色
　　　螢光

眼睛: 黑

出沒徵兆: 地面遭踐踏碾平；一片
　　　　　經蹂躪的景象

草繪靈感比較

一條真正的蚯蚓可讓你對牠的動作有所了解。不過這種蠕蟲外觀看來平凡無奇，最好能參考其他像是水蛭和毛毛蟲等無脊椎動物。

蛾的幼蟲看來有趣多了，圖中牠為探向懸掛的樹葉而豎起身體，就提供了重要的參考價值。

進食

巨蟲鏈結而成的嘴部包圍著開放性食道。這些附屬器官的功用較像爪子而非牙齒，它們負責將腐敗物鏟進巨蟲的嘴裡以供消化。

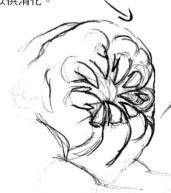

塑型

用一連串鬆散的圓圈畫出像圖例中的生物。將它們視為許多的球形，有助於表現前縮法的效果。將它們交互重疊，以較大的一端作為該生物的正面。

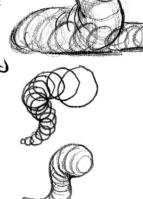

色彩配置

選擇配色時，考慮一下生物的顏色所要呈現的功能。在自然界中，顏色通常代表下列兩種功能之一——保護色或嚇阻色。不過，巨蟲並不像其它蟲類或毛蟲般全無反擊能力，因此或許還有更多的可能性。然而，顏色仍會透露一些生物習性與居住環境的相關訊息。下頁中的配色法就會呼應疾病與腐朽的題材。

保護色
此花紋能讓生物隱身於環境之中，躲避潛在的獵食者。

嚇阻色
此斑紋能讓敵人打消攻擊的念頭。此狀態下的生物不是真的就是佯裝懷有劇毒。

青紫色
這種青紫的配色用在彩繪的最後步驟，詮釋住在陰暗環境中的生物。

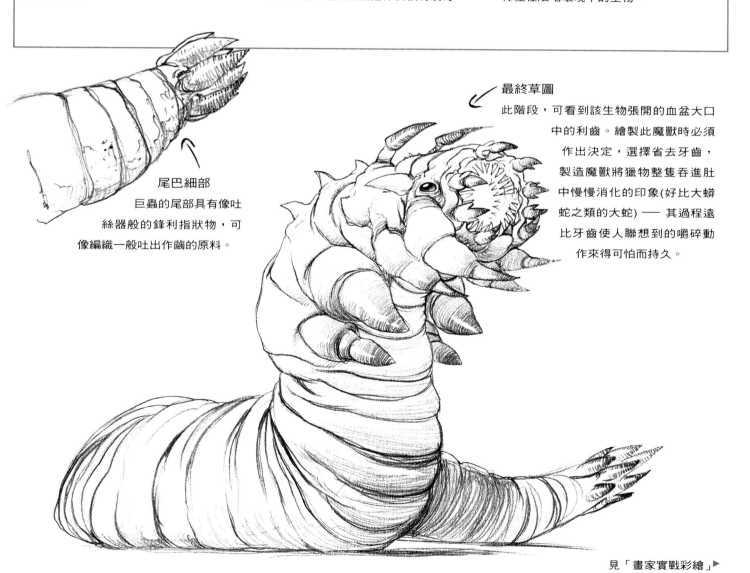

尾巴細部
巨蟲的尾部具有像吐絲器般的鋒利指狀物，可像編織一般吐出作繭的原料。

最終草圖
此階段，可看到該生物張開的血盆大口中的利齒。繪製此魔獸時必須作出決定，選擇省去牙齒，製造魔獸將獵物整隻吞進肚中慢慢消化的印象(好比大蟒蛇之類的大蛇)——其過程遠比牙齒使人聯想到的嚼碎動作來得可怕而持久。

見「畫家實戰彩繪」▶

畫家實戰彩繪

畫家使用光箱將放大過的草圖以細字酒精性簽字筆描到羊皮畫紙上。使用透明壓克力加上綠色墨水進行末端部分的著色。白色不透明壓克力則用以製造高光效果。

用色清單

壓克力
- 白
- 土黃
- 紫
- 藍青
- 焦赭

油墨
- 綠
- 紫
- 岱赭

彩色鉛筆
- 黃
- 深暖灰
- 黑

酒精性簽字筆
- 暖灰

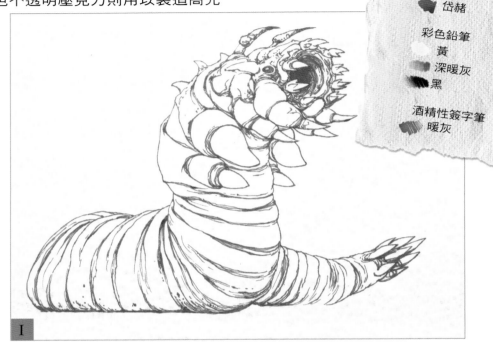

完成彩繪
用暖灰色細字酒精性簽字筆將輪廓及主要陰影描繪到羊皮畫紙上。

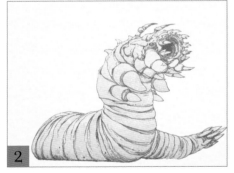

點畫身體
將紙繃平後等待風乾，混合土黃及紫色壓克力顏料，在魔獸全身上一層薄薄的色彩，製造淡淡的膚色。著色使用的是尖頭大筆刷(可沾取大量顏料)。僅僅運用筆尖，快速點上顏色，留下些微空白。

混色
就末端、尾部及嘴巴處進行著色。先用清水沾濕欲上色的部分，然後塗以稀釋過的紫色墨水，從最深的部分開始讓顏色融入沾濕的圖形中，直到顏料用盡為止。

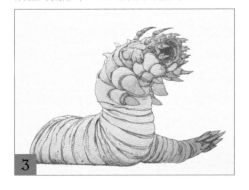

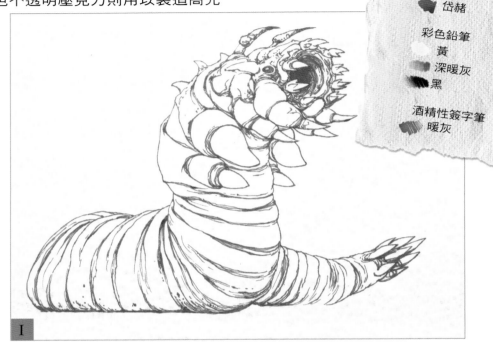

彩繪背景
用藍青、焦赭及紫色在碗中混出大量顏料。混出的顏色須經高度稀釋，且僅能使用清水。沿著魔獸的形狀為背景上色，在圖的底部留下一塊清楚分隔的色塊。將顏料稀釋得更多一些，調出較亮的色度，然後依照和前面相同的方式在底部上色。要是顏色太暗，可用紙巾稍加擦拭。

製造光感

一旦背景風乾，就可重覆上述處理背景的程序，不過記得在魔獸的輪廓周遭留下一點這種附加色層以外的空間。該效果會使魔獸看來「閃閃發亮」。

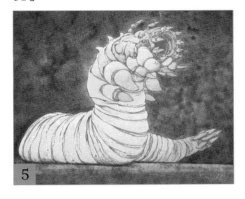

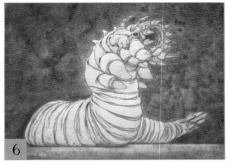

光和影

用淡黃色粉彩色鉛筆以水平方向刷過底部接近魔獸身體處。用手指幫助顏料融入背景，以暗暖灰及黑色色鉛筆繪製魔獸身上的線條。陰影處的線條應較深，想使之淡入背景，色彩線條則應較淺。

細部處理

按照與步驟3相同的方式為末端加上綠色墨水。同樣以層層的紫色及岱赭墨水加深嘴巴的顏色。

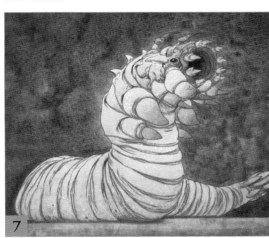

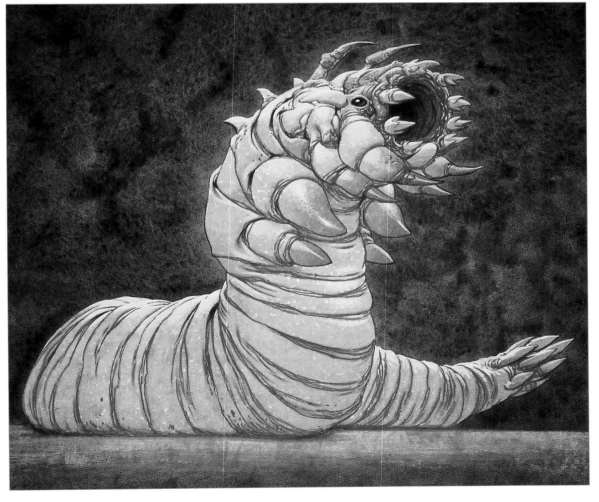

細部完成

以不透明白色壓克力(加上些微土黃)在魔獸表面上色。務必避開那些碰到背景的線條處。並使用相同顏色在末端及嘴部加上高光。

角色速寫：沼澤之靈

沼澤之靈是一種神通廣大的妖精，能掌控周遭環境，結合各種自然元素以塑造自己的外型。由於本身正是由其棲身之處所生長的藤蔓及各式植物所構成，要辨識此生物實屬不易。其他像蛇之類的沼澤動物也會纏繞在沼澤之靈的藤蔓中；事實上，有些動物也將此棲地視為絕佳的掩護。

此沼澤魔獸通常會以極其緩慢的速度自水中浮現。動作雖慢，不過一雙強而有力的「手臂」卻具有高度危險性。牠也能快速變形，靠「接枝」法攀爬上樹或到任何垂直的平面上。毫無防備的旅人可能會遭沼澤之靈所吞噬，捲入沼澤深處，迅速喪命。

彩繪魔獸

以PHOTOSHOP彩繪這隻令人生畏的魔獸，利用筆刷工具沾取綠色及褐色系顏料上色。此法方便你建立不同色層，製造多變的陰影。使用繪圖板作為輔助，繪製纏繞身體周之藤蔓的滑順線條，這在繪圖操控上會比滑鼠靈敏許多。

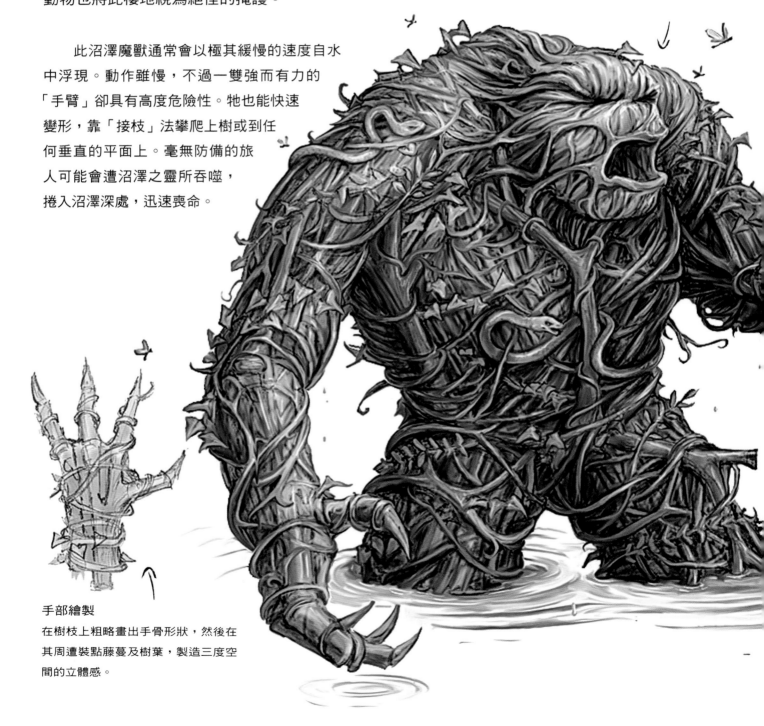

手部繪製

在樹枝上粗略畫出手骨形狀，然後在其周遭裝點藤蔓及樹葉，製造三度空間的立體感。

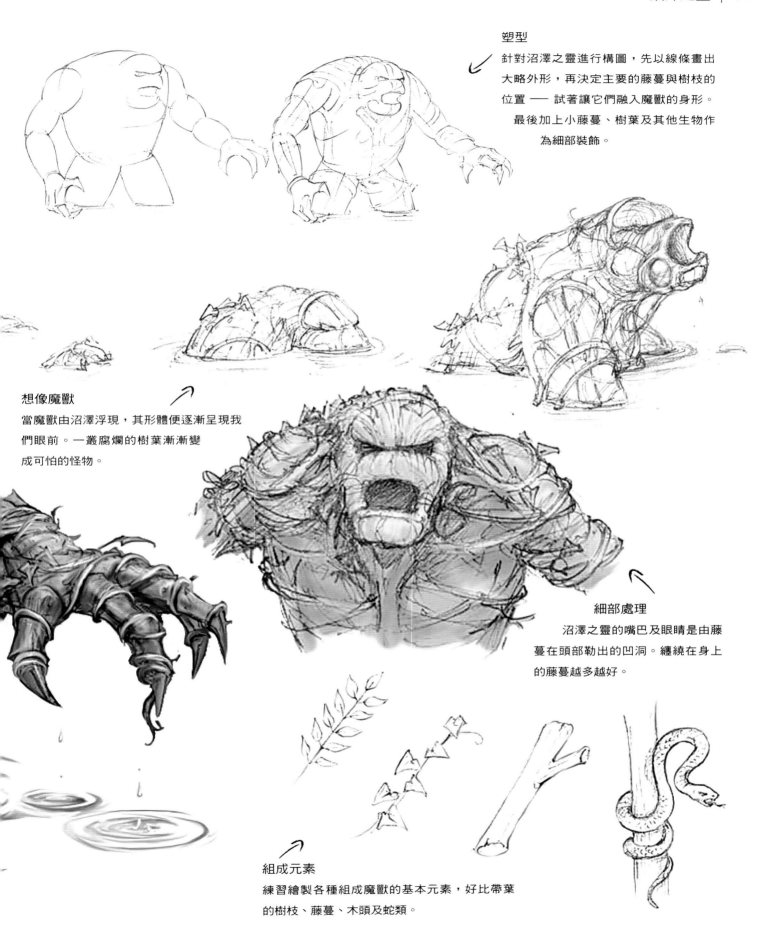

塑型
針對沼澤之靈進行構圖，先以線條畫出大略外形，再決定主要的藤蔓與樹枝的位置 —— 試著讓它們融入魔獸的身形。最後加上小藤蔓、樹葉及其他生物作為細部裝飾。

想像魔獸
當魔獸由沼澤浮現，其形體便逐漸呈現我們眼前。一叢腐爛的樹葉漸漸變成可怕的怪物。

細部處理
沼澤之靈的嘴巴及眼睛是由藤蔓在頭部勒出的凹洞。纏繞在身上的藤蔓越多越好。

組成元素
練習繪製各種組成魔獸的基本元素，好比帶葉的樹枝、藤蔓、木頭及蛇類。

角色速寫：沼澤掠奪者

沼澤生態為奇幻畫家提供了無限的可能。一池停滯的死水中可能潛藏著什麼呢？什麼畸形的怪物會躲在樹幹滿佈節瘤的沼澤灌木上伺機而動？為這危機四伏的世界創造令人意想不到的奇幻生物，唯一的限制就只有畫家的想像力。

現實世界中的生物提供許多可加以融合、扭曲，或誇大的資料來源，用以創造無數在此奇幻魔域中棲息的迷人或潛藏致命威脅性的妖獸。

鱷魚、蜻蜓、蛇類及其他任何沼澤生物都是理想的起點，只要加以誇飾，就會出現驚奇的效果。

沒有什麼要比一隻隨處可見、平凡無奇的蟾蜍轉化而成的沼澤掠奪者更奇特的了。

表情
這幅針對沼澤掠奪著的頭部所畫的實驗性草稿賦予牠兇猛的表情、長舌與利齒，一切特性在在強調出牠掠奪的天性。

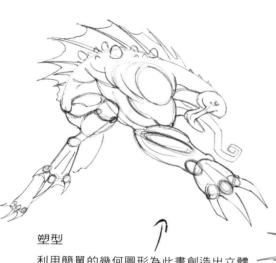

塑型
利用簡單的幾何圖形為此畫創造出立體構圖。以這些形狀進行試驗絕對是個好方法，因為此階段中任何些微的改變都會對完成圖造成戲劇性的改善。

技法
在繪製初步階段，畫家可自由發揮想像力，讓所有概念在創作品身上極致展現。該步驟最好快速完成；可以任意下筆，享受草創時任何靈光乍現產生的意外效果；你可能無意間發現某些會讓成品變得截然不同的元素。可用寬頭的簽字筆繪製初步草圖。

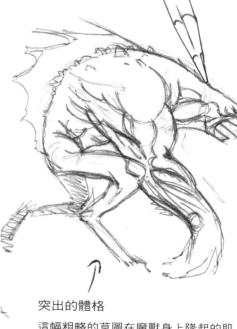

突出的體格
這幅粗略的草圖在魔獸身上隆起的肌塊中尋找平衡感。

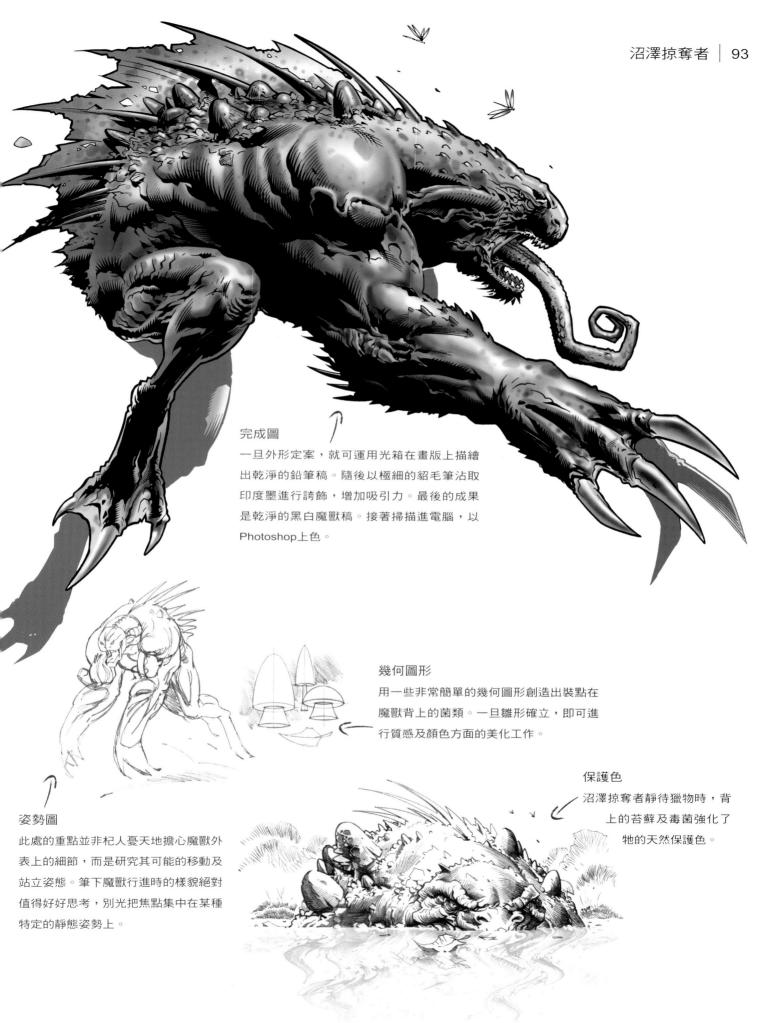

完成圖

一旦外形定案，就可運用光箱在畫版上描繪出乾淨的鉛筆稿。隨後以極細的貂毛筆沾取印度墨進行誇飾，增加吸引力。最後的成果是乾淨的黑白魔獸稿。接著掃描進電腦，以Photoshop上色。

幾何圖形

用一些非常簡單的幾何圖形創造出裝點在魔獸背上的菌類。一旦雛形確立，即可進行質感及顏色方面的美化工作。

保護色

沼澤掠奪者靜待獵物時，背上的苔蘚及毒菌強化了牠的天然保護色。

姿勢圖

此處的重點並非杞人憂天地擔心魔獸外表上的細節，而是研究其可能的移動及站立姿態。筆下魔獸行進時的樣貌絕對值得好好思考，別光把焦點集中在某種特定的靜態姿勢上。

角色速寫：沼澤巨龍

實際上沼澤之龍是條巨大的鰻魚，不過卻擁有其龍族親戚的特質，因此可運用一些繪製龍類的基本原理（見40頁）。此龍主要以腐肉為食，不過在極度飢餓時也會攻擊活體獵物充飢。

整個夏季此龍都會處於類似冬眠的狀態，牠們偏好涼爽而潮濕的氣候。沼澤巨龍就像環境變化的氣壓表。由於無法忍受人為的污染，沼澤之龍出沒的地點便象徵了健康的生態系統。

塑型
該構圖草稿同時畫出了水面及水底的盤繞身軀。

水彩技法

此處提供三種基本的水彩著色法。

濕疊法
上色之前先用清水塗過整張紙面。將顏料上在濕紙上製造些微霧濛濛的效果。此法也可運用在壓克力上，而且因為壓克力顏料一旦風乾後就具有防水力，圖例中即以相同方法增加許多色層。

濕壓乾(滲色)
在顏料尚未完全風乾時進行疊色，因此顏色互相滲透沾染，產生有趣的色彩及色調變化，但同時又能保持邊緣部分的俐落分明。

濕壓乾與擦去法
加上其他顏色之前，先等前面的色彩完全風乾。第二層色彩乾燥後邊緣處會形成硬塊，最適合用來表現鋒利的細節。同時也可以製造高光，或擦去部分顏色以對色塊進行修飾 —— 要是不小心誤用太深的顏色，這可說是一種方便的處理法。或可在某色塊塗上清水，再以吸墨紙或海綿擦去。

草圖構成
此龍觸角的功能就像豪豬身上的豪針一般，在水中併攏下垂，大概只有在對潛在敵人發出警告時才會豎起。

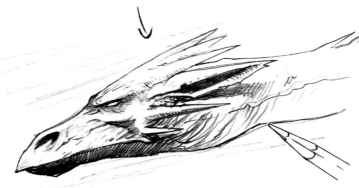

陰險，狡猾　　　　　　發怒

疲憊，悲傷

眼神與表情
人們常說眼睛是靈魂之窗。以上的圖例證明，眼睛同樣能用以詮釋奇幻生物的心情及個性。就人類而言，眼睛的形狀與眉毛的弧度便能為其心境提供有力的證明。

溫馴，順從

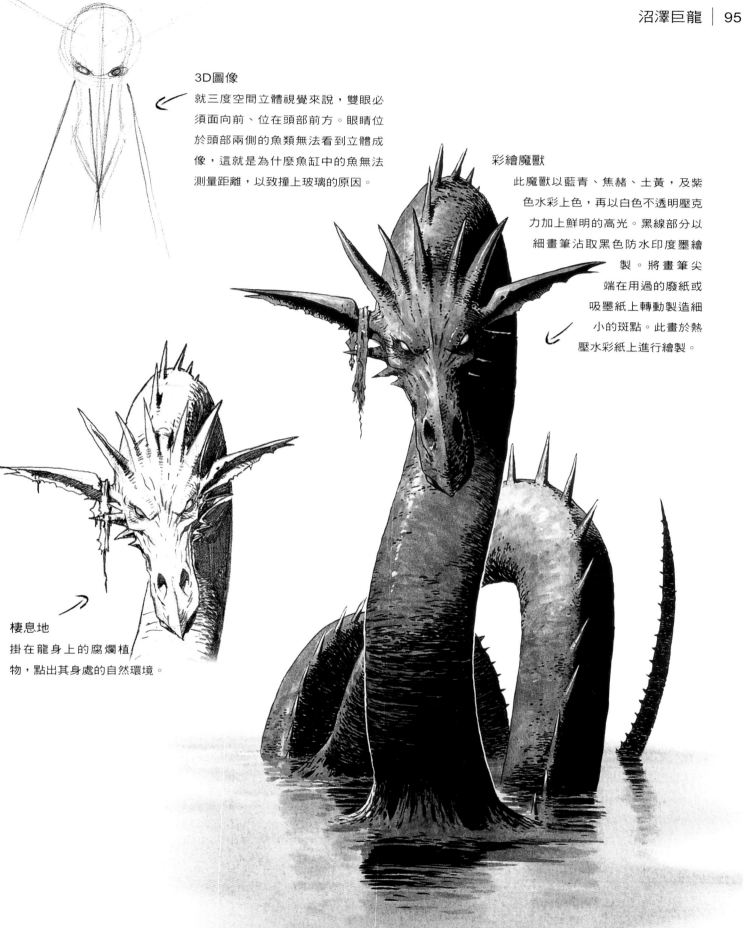

3D圖像

就三度空間立體視覺來說，雙眼必須面向前、位在頭部前方。眼睛位於頭部兩側的魚類無法看到立體成像，這就是為什麼魚缸中的魚無法測量距離，以致撞上玻璃的原因。

彩繪魔獸

此魔獸以藍青、焦赭、土黃，及紫色水彩上色，再以白色不透明壓克力加上鮮明的高光。黑線部分以細畫筆沾取黑色防水印度墨繪製。將畫筆尖端在用過的廢紙或吸墨紙上轉動製造細小的斑點。此畫於熱壓水彩紙上進行繪製。

棲息地

掛在龍身上的腐爛植物，點出其身處的自然環境。

角色速寫：節肢獸

節肢獸是一種類蟲的生物，身高不到1公尺；節肢動物非常聰明，儘管外表看來不怎麼靈光，牠們可是生存在文明的社會中。節肢獸群居於鹹水紅樹林及河口處，以漁獵為生；牠們也會飼養其他像螃蟹、甲蟲等節肢動物，作為家畜、釣魚工具，或取其盔甲作為武器。

從只能透過顯微鏡觀察的小昆蟲到甲殼動物，為人所知的節肢動物超過百萬種，也為想像力提供廣大的靈感來源。除了同科生物眾多外，節肢動物的軀幹也極類似。牠們有堅硬的外殼、分段的身體、一節節的腿部，卻沒有脊椎。節肢獸的靈感發源於數種昆蟲；其特色類似於黃蜂、蟑螂、蟋蟀以及合掌螳螂。就像多數昆蟲一樣，節肢獸全身分為許多段，稜角分明，且擁有形狀十分尖銳的軀體。

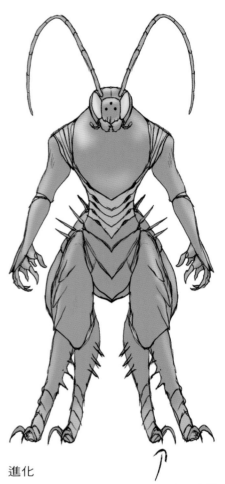

進化
進化為直立姿態，節肢獸的視線可穿越擋住紅樹林沼澤的植物及岩層。

塑型
繪製節肢獸從簡單圖形開始。

側面
儘管以四條腿移動，節肢獸採取垂直站立，在兩手有餘裕使用工具時，也能維持絕佳的平衡。

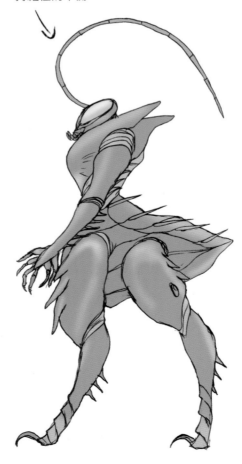

手部
節肢獸是名符其實的六腳生物，不過兩隻前腳進化成手的功能，用以抓取物體及工具，且具有兩隻對生的拇指。

盔甲
住在紅樹林沼澤中，節肢獸自然能夠海陸通吃。牠們利用沼澤大螃蟹身上的堅硬甲殼來獵取體型更勝一籌的甲蟲。

分區上色
一旦設計出此魔獸的基本雛形，就可使用Photoshop個別繪製身體各部分的草圖及著色，最後再組合成一幅完稿。這是一種罕見的繪圖法，但對處理節肢動物而言卻是個好方法。

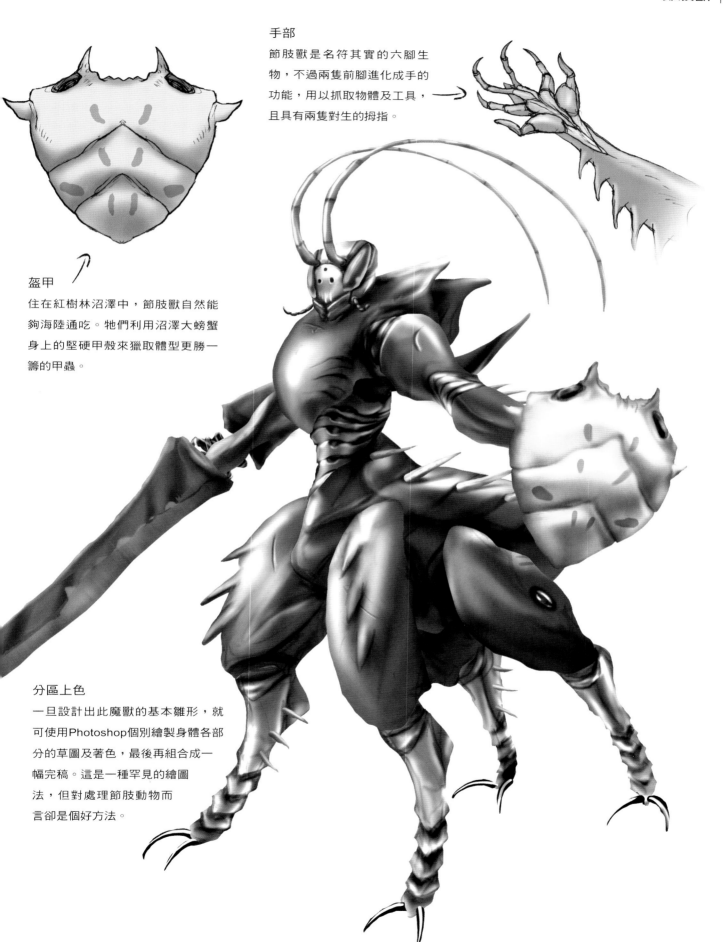

森林魔獸

靈感取源

到當地的樹林或森林中走一趟，就能得到許多與此環境相關的靈感，若想認識更多的熱帶生物，可閱讀些有關馬達加斯加及亞馬遜雨林的資訊。

1　這隻棕熊看來可愛而友善。不過可別被騙了，這可是隻危險的林中猛獸。

2　許多生物靠著和環境的相似性來自我保護。此生物恰似一片樹葉，不過你筆下的奇幻魔獸可以肖似整株樹。

3　別忘了考慮筆下生物的棲身之處，還有牠年歲漸長後的模樣。

4　探訪大自然時，別只是觀察動物。周遭環境也提供了許多有趣的可能性。

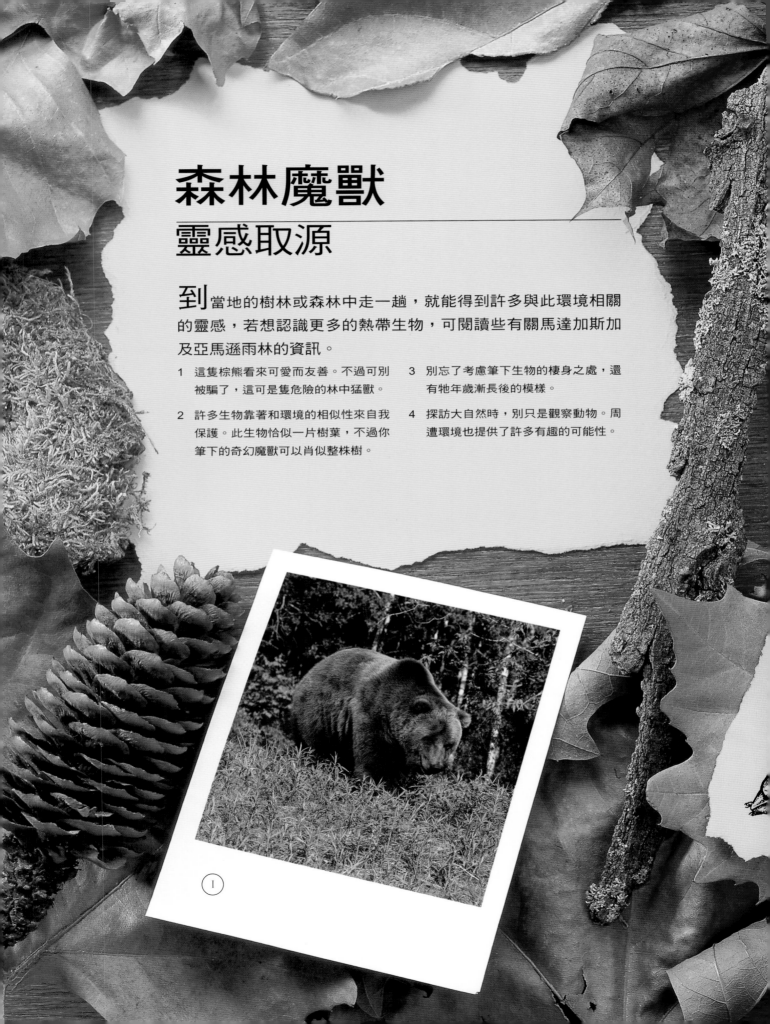

角色速寫：山怪

山怪的外型怪異而醜陋，是斯堪納維亞民間傳說中一個可怕的類人族群。據說山怪討厭光線，住在森林及暗處，通常只在夜間出沒。牠們是狼吞虎嚥、生冷不忌的食物處裡機。其身材比例及步伐就像狒狒和猩猩一樣，不過山怪直立時較高，約1.8到2.1公尺。這種生物身上幾乎不曾被冠上任何友善的形容詞。

　　隨著基督教的發揚，山怪在民間傳說中的的地位遭到取代，一些更可怕、更具摧毀力、撒旦似的惡魔搶占了其風頭。不過，這並不表示人們對牠的恐懼有所減少。

體檢表

體型：高達7英尺（2.1公尺）

體重：658磅 (298.5公斤)

膚色：深綠褐色的毛皮，隨年齡增
　　　長而轉為斑駁的灰色

眼睛：淺藍綠

出沒徵兆：傾向在橋下築巢；常出
　　　　　現在混亂的小石堆中，
　　　　　因其糞便一遇上空氣便
　　　　　會石化。

繪製手部

山怪和巧手扯不上什麼關係，任何工具到了牠們手中都無法有效發揮。在某種程度上可利用人手加以建構，不過你可以選擇像此處的圖例所示，減少手指的數量。

1. 永遠記得從最顯眼的特徵開始著手，指關節就是架構在手部某一角度所形成的弧線上。

2 加上手指的主要部分，拇指的位置在第一根指頭的稍後方。

3.粗糙的皮膚及覆蓋肌肉的骨骼確立了手和指頭的輪廓。避免使用直線，若想表現粗大的指頭，可誇大曲線的弧度。

靈感取源

看來不相干的物體往往可以啟發靈感，確立角色的外型；以本例而言，則是一顆大石頭。山怪呼吸時，身體會縮成胎位並產生石化作用，釋放骨骼中濃烈的鈣質並化為石頭。

尋找點子

參考大石的形狀，在對造形滿意之前
先別擺上兩條手臂。

1.太像馬鈴薯頭。

2.看來只有頭的部分。手臂位置過低。

3.手臂過高，沒有安置耳朵的空間。腿部
太直，這隻山怪會摔倒。

選擇姿勢

一旦達到理想中的形狀，便可進行魔
獸的姿勢。

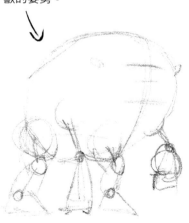

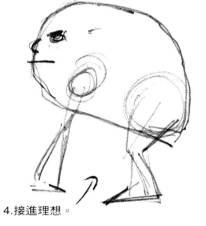

4.接進理想。

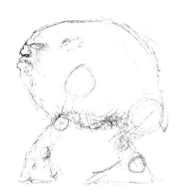

力道

看來此山怪四肢著地時將爆發一股
驚人的速度。

見「畫家實戰彩繪」▶

草圖對照

多方嘗試，直到畫出和筆下魔獸最速配的耳朵。

太像兔子。使山怪顯得笨拙。

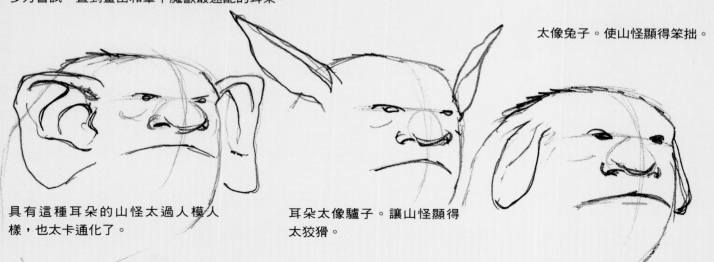

具有這種耳朵的山怪太過人模人
樣，也太卡通化了。

耳朵太像驢子。讓山怪顯得
太狡猾。

畫家實戰彩繪

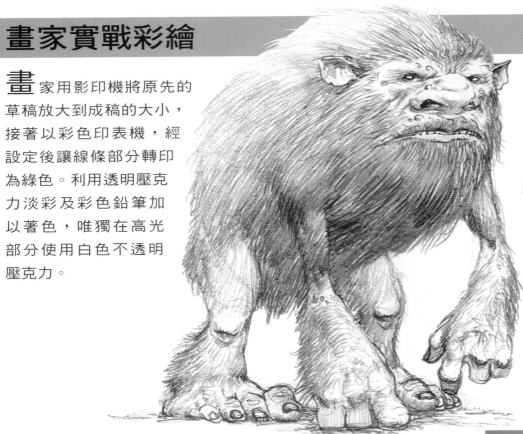

畫家用影印機將原先的草稿放大到成稿的大小，接著以彩色印表機，經設定後讓線條部分轉印為綠色。利用透明壓克力淡彩及彩色鉛筆加以著色，唯獨在高光部分使用白色不透明壓克力。

著色前的色彩

在電腦上將鉛筆草稿放大，刪去不必要的線條。接著以灰階色彩在白紙上印出圖像。用彩色影印機複印於彩色圖畫紙(此例中為灰色)，並調整印表機的顏色設定，使線條顯出綠色。

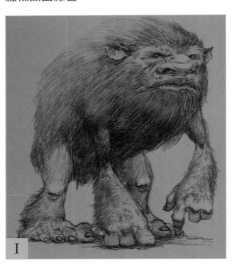

I

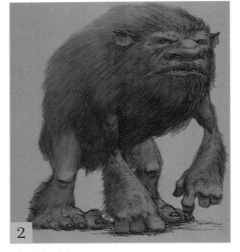

2

體型之填色

將畫紙在板上繃平後使之風乾，僅在外形部分塗一層薄薄的壓克力淡彩。該色是由青綠及鏽紅混合而成的濁綠色。待首層淡彩風乾後，才在色度較暗的區塊添加額外的色層。

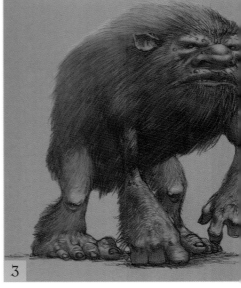

3

膚色變化

使用淡黃色的彩色鉛筆在較淺的區塊上色，在頭、手等細節部分多加注意。保留鬆散的草稿線條，當作皺紋、毛髮及皮膚上的皺摺。

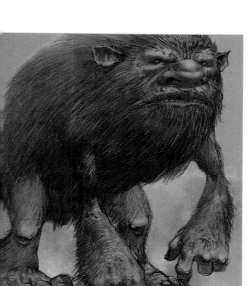

4

創造空間感

使用中間色及深色的法國灰彩色鉛筆在角色背後製造煙霧及灰塵。此舉突破了紙上既定的灰色平面,使角色向前挪動。

增加肌膚深度

開始以身體的顏色在亮處打上陰影。先調出能與在灰紙上的淺黃色鉛筆作搭配的色彩;之後再以白色、土黃、鏽紅及少許青綠色增加色彩亮度。

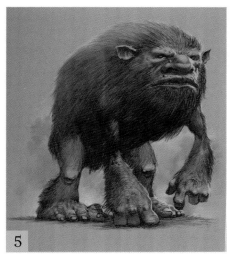

5

額外光線

打上鮮亮的高光;接著沿著臉部及手部的其中一側加入第二處光源,讓皮膚看來發光而透亮。這些顏色是用先前的膚色加上更多的青綠及藍青調合而成。以淡法國灰的彩色鉛筆點出眼睛。

角色速寫：刃背山豬

刃背山豬身材十分龐大，身長2.4公尺以上，重達299.5公斤。該魔獸地域性驚人且隨時提高警覺，遇敵時便作好準備，為捍衛自己的族群而戰，採取有力姿態預備一舉將任何入侵者撂倒。

惨遭踐踏的樹叢、通往濃密森林的殘舊小徑，以及響亮的呼嚕聲與撞擊聲，在在洩露刃背山豬出沒的徵兆。彩繪此魔獸時，試著在獠牙及嘴巴四周留下些血跡，若想更凸顯效果，甚至可畫出鼻孔中噴發的熱氣。

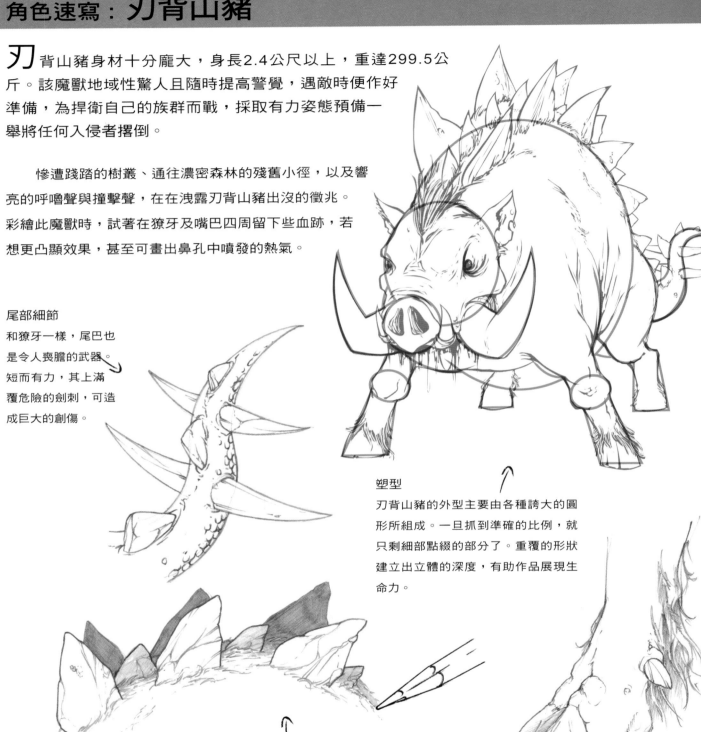

尾部細節
和獠牙一樣，尾巴也是令人喪膽的武器。短而有力，其上滿覆危險的劍刺，可造成巨大的創傷。

塑型
刃背山豬的外型主要由各種誇大的圓形所組成。一旦抓到準確的比例，就只剩細部點綴的部分了。重覆的形狀建立出立體的深度，有助作品展現生命力。

明顯特徵
刃背山豬有著野豬似的外型，不過其名號來自背上三排長達全身的劍脊。外圍的劍刺大而扁平，保護此魔獸免遭體型更大或來自上方的其他野獸攻擊。中間的一排劍刺較小，主要沿著脊椎生長。

化現實為奇幻
刃背山豬的蹄子和豬腳極為相似，只是稍小些，且帶有更多毛髮。一隻豬腳主要由兩根大腳趾所構成。

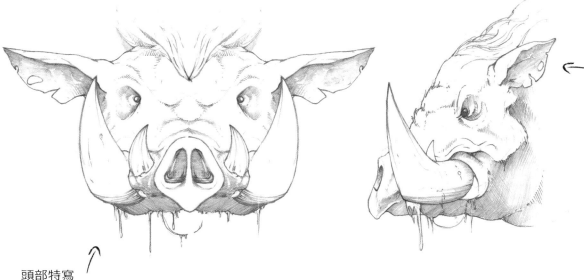

側面
獠牙的形狀讓刃背山豬得以在衝撞時壓低頭部、保護喉嚨等脆弱部位，只露出銳利的獠牙及頭頂處厚實的頭骨。全力進攻時，一雙獠牙即可輕易刺穿盔甲與一切敵人。

頭部特寫
頭部又寬又扁，厚實的頭骨讓牠在衝撞獵物時免於受傷。位於巨大的獠牙與牙齒之上，如豆般的小眼向外凝視。此魔獸的頭部構造通常是兩邊對稱。

分層上色
該魔獸經徒手繪製後以Photoshop完成數位的處理，不過也可用傳統方式上色。以多重圖層進行上色；先由深紅開始，與骨頭色彩作為對比。著色由深入淺，建立陰影的層次及高光，隨畫作的進行持續修飾細節部分。

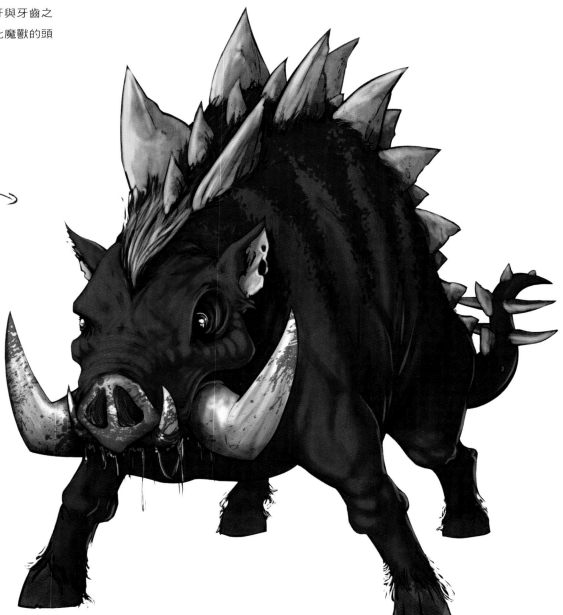

角色速寫：人馬

人馬(centaurs)，是介於人、馬之間、能力超凡的混種生物，這種神話中的魔獸身世頗為神秘。有人說牠們是飛馬皮葛色斯的後代，有的人則認為牠們為萊比斯國王伊克希翁所生，是他暴虐無道所招致的天譴。難怪牠們生性野蠻而邪惡。

人馬是赫赫有名的射手，且奔馳速度驚人。牠們在廣大的林地間四處流浪，偶爾會現身營地。這些遍地蹄印的荒蕪地帶，通常就暗示出牠們的神秘存在。

馬類間的斑紋變化在人馬身上同樣可見，不過花斑人馬十分罕見。

配飾
額外的細節可讓魔獸更加有趣，也能向觀眾透露更多相關的訊息。以此處的人馬為例，就以綴有草葉圖案的皮質配飾強化此魔獸對大自然無所不知的印象，以及其林中生物的特質。

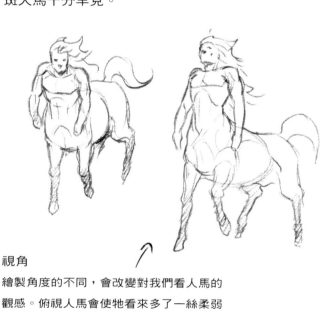

視角
繪製角度的不同，會改變對我們看人馬的觀感。俯視人馬會使牠看來多了一絲柔弱──或許觀看者高居樹上，打算給人馬致命的一擊。反之，由小蟲般的視角向上仰望，就會使角色看來更加強大而宏偉。

草繪魔獸
在草圖階段要修改十分容易，而重畫是此步驟中非常重要的部分。簡略畫出整幅作品的草圖，在決定細節之前，確定所有的關鍵要素都恰如其分。

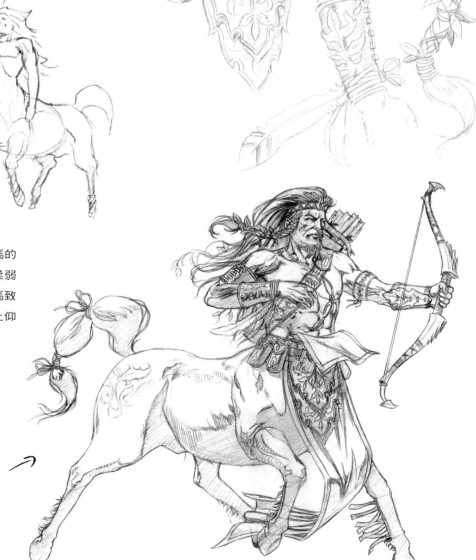

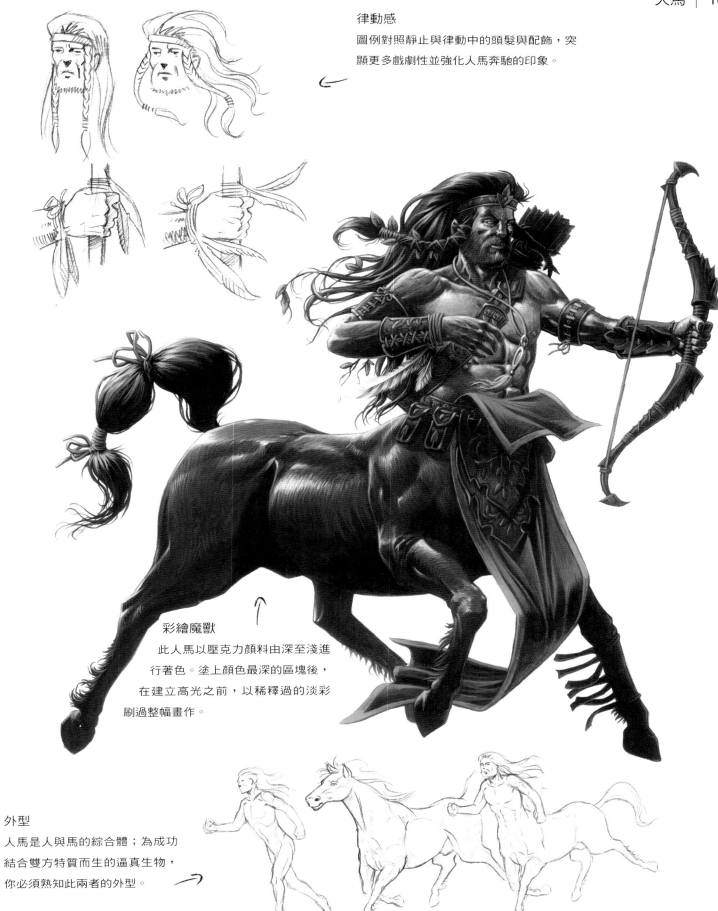

律動感
圖例對照靜止與律動中的頭髮與配飾,突顯更多戲劇性並強化人馬奔馳的印象。

彩繪魔獸
此人馬以壓克力顏料由深至淺進行著色。塗上顏色最深的區塊後,在建立高光之前,以稀釋過的淡彩刷過整幅畫作。

外型
人馬是人與馬的綜合體;為成功結合雙方特質而生的逼真生物,你必須熟知此兩者的外型。

角色速寫：林中蟠龍

這種龍沒有四肢與翅膀，非常適合生活在茂密的熱帶或落葉林中。牠們的最近親可能是巨蛇或蚺蛇一類的大蟒蛇。林中蟠龍的移動及狩獵方式大致相同。

因為不具灼熱的胃腺，此龍也無法噴火。身為冷血生物，在冬季中都處於冬眠狀態。

體檢表

體型：	長達120英尺（36.5公尺）
體重：	4噸
膚色：	斑駁的綠褐色
眼睛：	青綠（自行發光）
出沒徵兆：	地面深深的拖痕；自地面高度到樹葉處樹皮遭磨擦的樹木。

繪製鱗片

繪製鱗片並不難，但過程可能十分無聊。不過，有些技巧能讓它變得容易些。最好能讓你想塑造的目光焦點限定在魔獸身上最精緻的部分，對其他地方採用一些較印象派的手法。只需畫出較大的鱗片，其餘則以一些短線呈現。

觸角

觸角主要為裝飾之用 —— 以吸引異性、嚇阻敵人，或增加魔獸在同類中的地位。參考恐龍尋找靈感。牠們可隨畫家所好以各種色彩現身，甚至可以帶有花紋；因此大可拿實例作為參考資料。

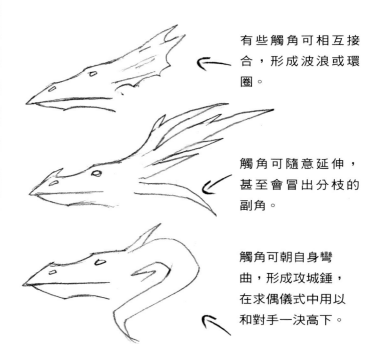

有些觸角可相互接合，形成波浪或環圈。

觸角可隨意延伸，甚至會冒出分枝的副角。

觸角可朝自身彎曲，形成攻城錘，在求偶儀式中用以和對手一決高下。

觸角構造
龍的觸角大概是由骨頭接近表皮的部分長出。此草圖中的陰影部分顯示出這些位置的所在 —— 鼻樑、眉骨、頭骨及下巴後方厚重處。

為何有觸角？
觸角的多寡並非重點 —— 數量可任意調整 —— 不過要牢記在心的是，觸角功能有三：攻擊、防禦與裝飾。

為何觸角往後長？
在自然界中尋找答案。觸角朝向前方的動物比較少。是什麼樣的動物會先以正面和敵人硬碰硬，尤其面對同樣具有防禦裝備的魔獸？那得冒上讓某些特定部位受傷的危險－包括眼睛、鼻子，和頭部等地竭力保護之處。多數具有觸角的生物會擺出「陣仗」，晃動觸角朝獵物或敵人猛烈衝撞。此舉能以較少的力氣造成較大的傷害。

見「畫家實戰彩繪」▶

草圖對照

一開始，龍的姿勢可用簡單如鋸齒狀的線條，加上三角形以標明頭部的位置。該姿勢與結構可由這種「中心」線條開始進行。

要創造看來具侵略性的林中蟠龍，可畫出盤繞的環圈，向尾巴末端逐漸變細。線圈的長度與複雜度可自行調整。讓線條交相重疊，以便捲成圈狀－不想要的線條可待稍後擦去。

此龍看似眼鏡蛇，具攻擊性並且伺機而動。撇開此畫法，採用另一種會讓人聯想到像巨蛇或蟒蛇等體重驚人的蛇類放鬆姿態更理想。這類蛇不以速度著稱；牠們潛伏等待，準備突襲毫無防備的獵物。一條體積龐大的龍也會以相同方法儲備精力。

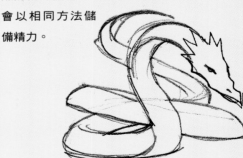

畫家實戰彩繪

畫家將起初的草圖放大至最終圖畫的大小，接著用白色修正液塗去不想要的線條，並用黑色簽字筆加強全黑的區塊。以彩色印表機將圖案複印到淺色水彩紙上，調整設定，讓線條呈現綠色。使用透明壓克力淡彩及彩色鉛筆上色，而不透明顏料只用在最後加以修飾邊線與加入高光上。

用色清單
壓克力

檸檬黃
藍青
紫
焦赭
白

纖維筆
黑

1

準備工作

在電腦上移去不想要的線條；列印圖片並複印至水彩紙上。此複印圖需為彩色，並讓線條部分顯現綠色。

3

填滿背景

讓黃色完全風乾，隨後以大畫筆沾取充分稀釋的藍青色著上第二層淡彩，不過僅限於地面以上的部分。讓龍盤踞處的草地保持原狀。

增加陰影

一旦風乾後，於龍身處加入更多層的藍青，讓某些未增色的部分在身上製造出一種光線斑斕的印象。進行背景的細部裝飾，掩飾前面步驟中所造成的失誤。

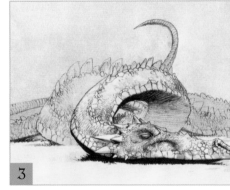
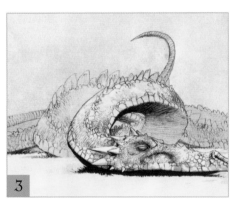

2

加入背景

在板子上繃平畫紙並使之風乾。然後重新將紙打濕，簡單地在整幅圖塗上薄薄的一層檸檬黃壓克力，龍身上的黃色顏料可鮮明些。

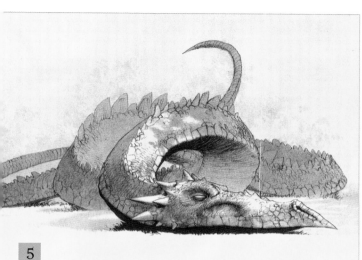

5

創造顏色變化

將紫色淡彩塗於龍身上藍色的部分，讓某些區塊保持原狀。這會讓龍身產生光影效果。將紫色再加以稀釋，塗於龍身遠端的朦朧處。

6

塗上膚色

單獨於龍身處塗上焦赭淡彩。頭部與鼻子部分用色最濃，而距離遠的部分則多加稀釋。這此在全身上色，包括先前不動而保留檸檬黃的部分。

加強形狀及深度

加上身體顏色作為高光。試著使之與底下的顏色相互配合；接著進行打亮，在前景處使用白色及檸檬黃，遠處則加入一抹藍青。最重要的，記得要塗去上層最明亮的邊緣處的黑線。好讓龍形自背景中突顯出來。

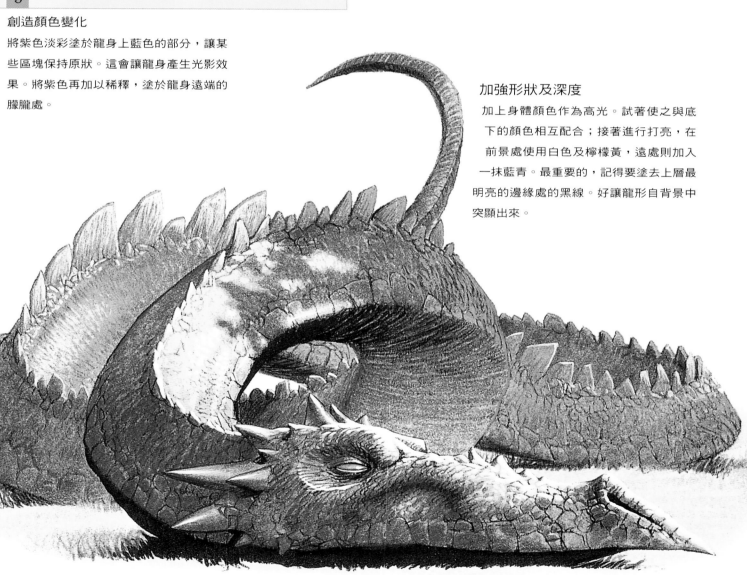

角色速寫：劍齒山貓

具有龐大的致命利齒，眾所周知劍齒山貓是史前時代兇猛的獵食動物。劍齒山貓並不會到很遠的地方獵食，牠偏好靜待目標上門，再出其不意地撲向獵物，將之撞倒後以利齒刺入，在其柔軟多肉的部分造成致命的傷口。

牙齒基本上與大型貓科動物相同，不過同樣的特徵也出現在其他許多哺乳類動物身上，例如熊和黃鼠狼，因此可利用的資料頗為豐富。此動物侵略性極強，因此展現其動態間的行動十分重要。要傳達其散發的精力，製造撲獵的動作便是個好方法。所有的生物都會移動，因此替筆下的生物製造動態姿勢確實有助於加強逼真度。

虛擬世界
毫無防備的旅人，當心了！

塑型
首先選擇適合的兇猛姿勢，調整出簡單而正確的形狀。從側面像中幾乎看不到任何完整的輪廓，因此會讓該生物看來靜止而無生命力。試著由其他更令人興奮的角度進行繪製。

頭部細節
魔獸的頭部及臉部通常是彩繪重點，所以必須小心處理細節。

打亮
塗上簡單的色調，讓形狀看來更加立體，同時展現明暗的概念。

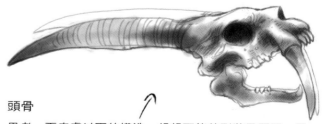

頭骨
思考一下皮膚以下的構造，想想可能的形狀及原因。巨大的牙齒需以強壯的齒根作為支撐。

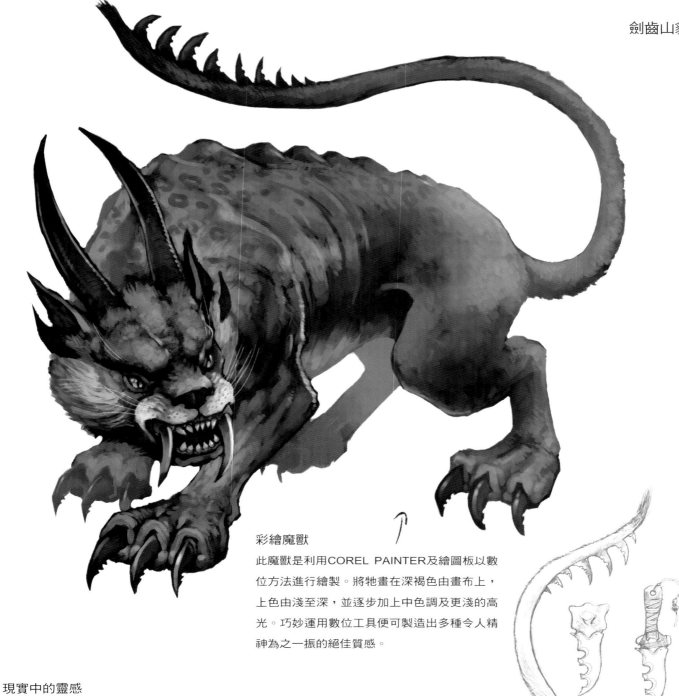

彩繪魔獸

此魔獸是利用COREL PAINTER及繪圖板以數位方法進行繪製。將牠畫在深褐色的畫布上，上色由淺至深，並逐步加上中色調及更淺的高光。巧妙運用數位工具便可製造出多種令人精神為之一振的絕佳質感。

現實中的靈感

仔細研究現實生活中的生物將有助於增加筆下魔獸的寫實性與可信度。

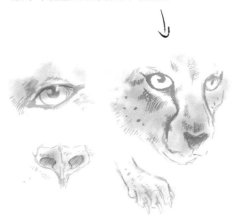

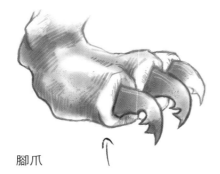

腳爪

正如所有的貓科動物一樣，劍齒山貓也會爬樹，並且以其鋸齒狀的利爪協助攀爬。此特徵和尾巴上的劍刺有異曲同工之妙。

特徵

其尾部特別用以纏繞樹枝、刺入樹幹以協助攀爬。同時也是一種可怕的武器 —— 這些銳利的劍刺由尾骨中長出。重複運用此項特徵，以創造引人注目的圖形，並在大小上加以變化，增加視覺的可看性。

角色速寫：樹精

樹精聰明、溫和而富思考力。牠總是牢牢地根植地面 —— 每當邁出步伐，腳上便立即伸出捲鬚抓住地面。樹精可自行變換體型及形狀，也能在必要時長出新樹皮、樹葉與額外的樹枝。

正如每種壽命特長、智慧超凡的生物的特質一樣，樹精的步伐也踏得非常慎重，一步可能得花上數小時，甚至數天之久。在牠決定下一步的同時，青草及苔蘚常常就從腳邊冒了出來。因為長期處於靜止狀態，人類變經常經過樹精身旁而不自知，只當作那是棵普通的樹。不過任何粗心對著牠揮斧頭的伐木工人可得當心了，一旦受到侵犯，樹精就會迅速反擊。

影響與靈感
研究樹木與森林以幫助自己創造具可信度的紋理。要是在創造林精之前先動筆草擬幾棵樹，在製造逼真的樹皮效果時就會覺得簡單多了。

睿智之眼
創造一隻睿智而思慮縝密的魔獸時，記得讓其雙眼與人類相似。這能讓觀眾產生同理心，立即就能體會你替該角色設定的性格。

肌肉組織
其四肢和人類相似，因此不管再怎麼誇大，都要在真人的肌肉組織上下工夫。使用樹皮的線條來連接並強調肌肉，筆下魔獸將會更具真實性。

基本特徵
設計一隻有意思的魔獸時，一些像樹枝似的長手指、腳上的草皮及樹根等細節，都會造成截然不同的改變。試著想些能夠為觀眾帶來驚喜和娛樂，同時對筆下魔獸身上而言，是既有用又合理的特徵。

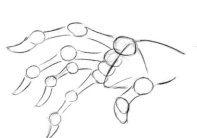

表達自我主張
也許你需要對某些重要臉部特徵試畫過許多次才能畫出讓自己感到滿意的表情。

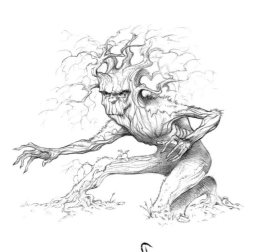

最終草圖
此圖展示出初期未上色時的程序。該生物以鉛筆在畫板上畫出並用壓克力石膏粉打上底色。此幅草圖在進行彩繪之前先上一層消光漆作固定。

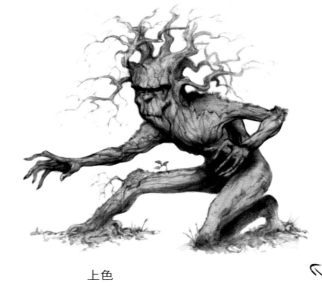

上色
通常用壓克力顏料塗上一層薄薄的基本色為稍後的細節處理打底。壓克力顏料十分難以透光，因此不必擔心被蓋在理面的線條；零亂的筆觸可於稍後處理乾淨。

彩繪魔獸
彩繪前，先想想筆下要如何打亮魔獸。用大小不同的鬃毫及人造纖維筆沾取管狀壓克力來突顯此樹精的細節。

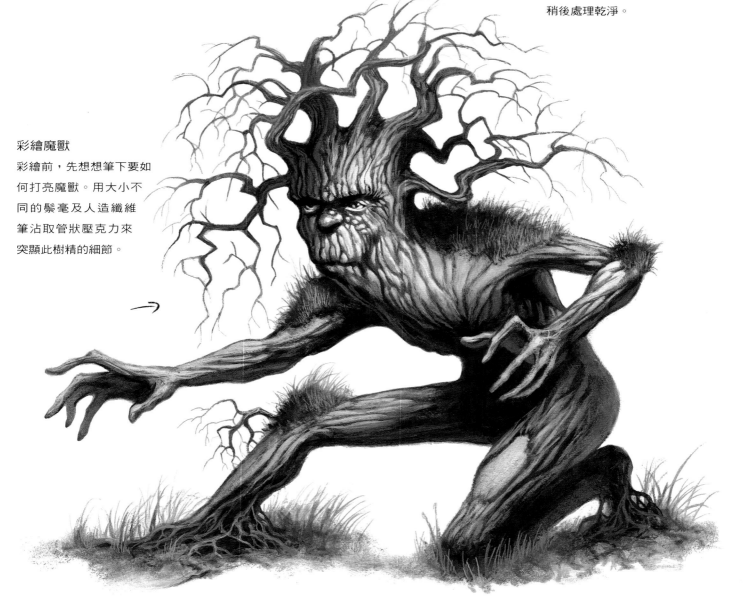

冰雪魔獸

靈感取源

誰知道世界的盡頭，或白雪皚皚的山巔上潛伏著什麼東西？探險家的旅行日誌也許能為你提供些靈感，不過大自然也能為想像力帶來豐富的啟發。

1　要在白色背景上繪製雪白的生物頗具難度。觀察大自然，尋找能對自己有所幫助的顏色與質感。

2　北極狐早已適應其生長環境。牠在雪堆中蜷縮著身體，將毛茸茸的尾巴蓋在臉上取暖。

3　收集化石可說是種免費而有趣的消遣。或許不會發現恐龍，不過各種植物及小動物的化石確隨處可見。

4　海象一生大多待在北極的冰水中，不過在陸地上也能看到牠的蹤影。牠對身處的雙重環境都能適應良好。海象以四條腿行走，喉嚨中的氣囊使牠能讓頭部維持在水面上。厚厚的脂肪層能助牠有效隔絕寒冰的侵襲。

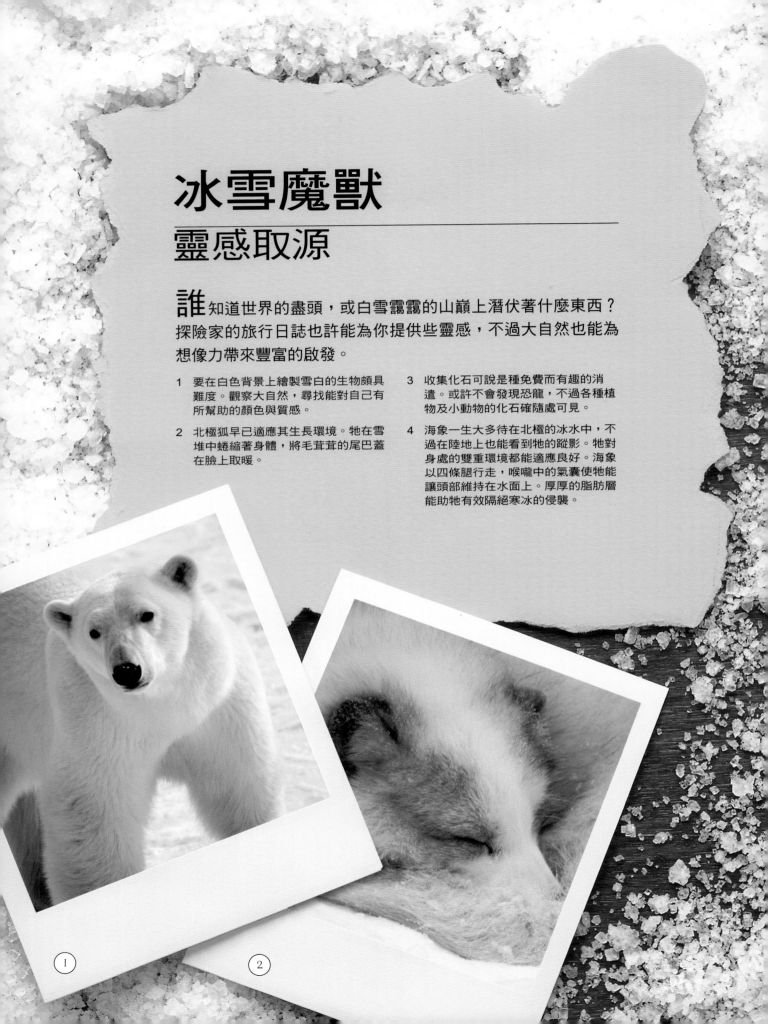

1

2

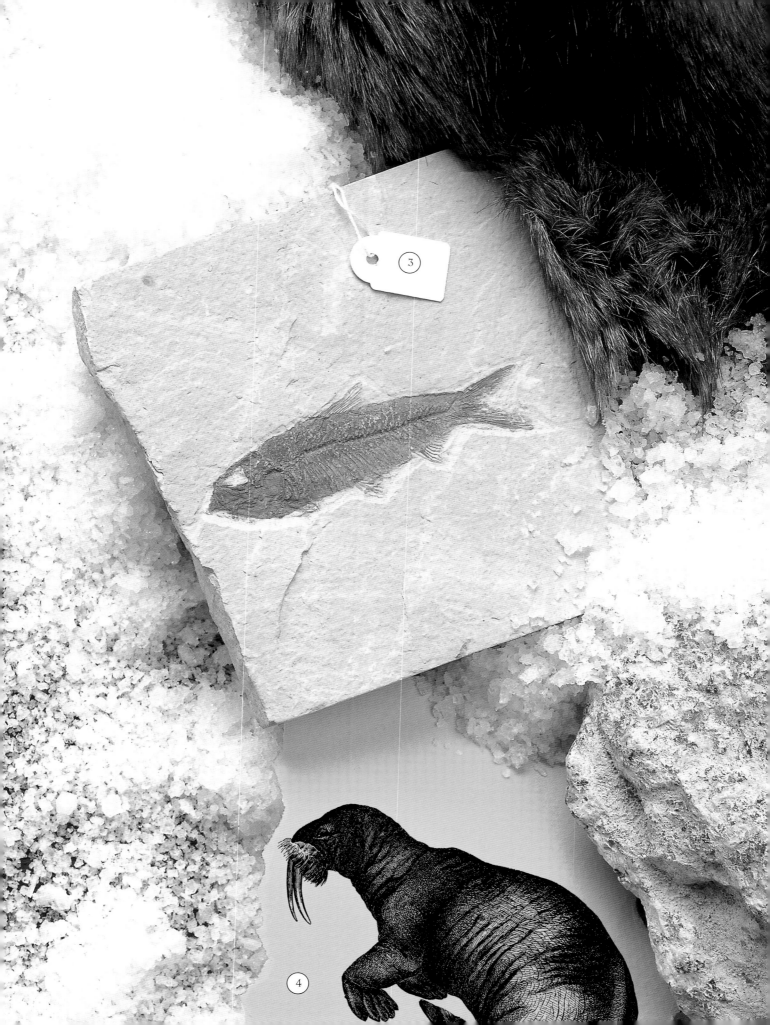

角色速寫：冰精

就像其他精靈一樣，冰精沒有固定的形體，而是以能量的形式存在，視周遭環境幻化其外形。冰精多半由冰雪所組成。

這是隻行動緩慢的魔獸，藉由身體快速溶化與重覆結冰來移動。健康而活蹦亂跳的獵物都可自牠手中輕易逃脫，所以牠將狩獵對象改放在周遭一些沒警戒心及負傷的生物身上，埋伏在地面的裂縫或冰岩的縫隙中伺機而動。

雖由冰凍物(結冰的水)所構成，而且是以森冷刺骨著稱，冰精卻會被熱源所吸引，並且會吸取其獵物身上的溫度藉以延長其存在的時間。因此常可在冰川下的火山火溫泉等地發現其蹤跡。

體檢表

體型：	多變
體重：	多變
皮膚：	冰
眼睛：	無
出沒徵兆：	冰屍。

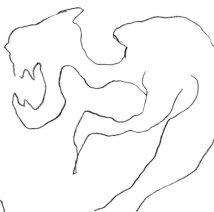

測試構想
設計如此抽象的生物最好的方法就是逐步將構想累積起來。先用鉛筆打出輪廓，握住鉛筆的前端的部分，方便畫出自由流暢的線條。

多重選擇
繪製一系列的草稿，試著別想太多，放任筆尖自由地在紙上揮灑塗鴉。插畫家保羅 • 科林 (Paul Klee) 將此方法稱為「線條漫步」。依照此法進行，直到滿意的造型出現為止。

駝背、蜷縮的形狀象徵疲憊及緩緩蠕動之物。

這顆龐大而放聲咆哮的頭部目地在於挑起獵物的恐懼感，其效果重於實質目地。

繪製頭部
處理鉛筆輪廓，可隨意就形狀進行增加或變更，但要避免過分清晰的線條。

最終草圖

圖例中的形狀反映出構成魔獸的物質 —— 半流體的冰雪。牙齒、觸角，和手爪狀似冰柱，背部曲線類似被雪覆蓋的山丘，而身上鱗片狀的紋路代表冰雪上的踏痕。想尋找有用的資訊，建議前參考一些雪經過風蝕和融冰的照片，協助線條繪製。

配色

這隻由冰雪構成的魔獸在色彩方面真實反映出周遭的環境，因此要仔細考慮天氣狀況與光質。你也可以利用這些特質塑造出不同的情緒。舉例來說，此魔獸在風和日麗的日子裡看來應該容光煥發，甚至興高采烈；在光線不足的情況下就顯得較陰鬱邪惡。

黑夜中的雪

雪總是反映出天空的色彩，因此夜間時其亮度完全取決於天空的晴朗與否以及月亮的圓滿和光輝程度。因為夜晚大致都比白天冷，所以比起單獨使用灰色，以濃厚的藍色為雪上色看來較冷。

陰天

雪堆反映出天空中暗濛濛的灰色，使之在情緒上顯得莫測高深或悶悶不樂。

燦爛的陽光

陽光造成了明顯的陰影。物體側邊面對光源處出現光源 —— 陽光的反射，而籠罩在陰影中的一邊映照出一抹天空的顏色，同時納入了一些周遭風景中的色彩。

冰的詮釋

冰並非完全呈透明狀；空氣在裡面所產生的氣泡會讓它產生半透明或霧狀的效果。在此環境下這有保持或突顯顏色的效果。以下一連串的圖例將證明創造出堅冰－或是任何像玻璃般透明或半透明物的原理。

1 於淺色上使用風乾後具防水功能的酒精性簽字筆，畫出琢面的形狀，留下類似扭曲的西洋棋盤般兩色相間的間隔。淡淡的鉛筆輪廓可於稍後擦去。

2 重覆該步驟，讓前述的琢面形狀交互重疊。

3 不斷層疊，填滿整個顏色往較大結構漸淡，或被魔獸其他部分所重疊的區塊，

4 在最後的階段中，用彩色鉛筆製造出顏色較深的形狀，使表面的裂痕、縫隙等清楚顯現。接著加入白色壓克力或粉彩帶出最終的外形，同時製造高光。

見「畫家實戰彩繪」▶

畫家實戰彩繪

用色清單
壓克力
白
彩色鉛筆
藍
酒精性簽字筆
藍灰

插 畫家將原本的草圖放大到最終上色的大小，接著省去打草稿，將藍色系的水彩紙放在光箱上，直接用藍灰色酒精性簽字筆描出冰的大致形狀。將紙繃平後，以藍色彩色鉛筆上色。塗上不透明白色壓克力製造雪花和冰上的高光效果。

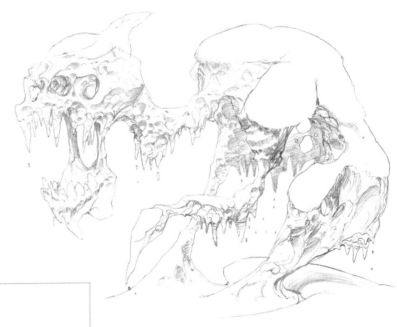

繪製完成

整幅畫以鉛筆繪製而成，在此例中，鉛筆是非常合適的媒材，因為該魔獸並不以色彩鮮豔著稱。

1

繪製基本形狀

將放大後的草圖壓在光箱下，並於在藍色水彩紙上描繪出冰的基本形狀。可以相同顏色重覆加深製造出簽字筆的陰影。

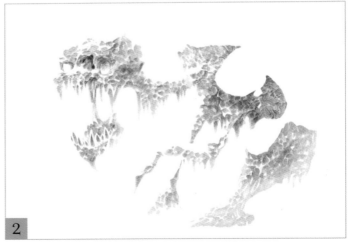

2

處理構面濃淡陰影

將水彩紙放在板子上繃平，風乾後以藍色彩色鉛筆就簽字筆畫成的冰塊構面製造陰影。冰就如同透鏡一般，可對任何穿透其間的影像造成反轉效果；因此可變化顏色的濃淡，好比為上方或下方的構面增加亮度，或讓某些中間部分顏色加深等等。

彩繪最終圖形

為雪上色，完成魔獸的最終外形。同時加入一些白色高光，突顯魔獸的形狀。

3

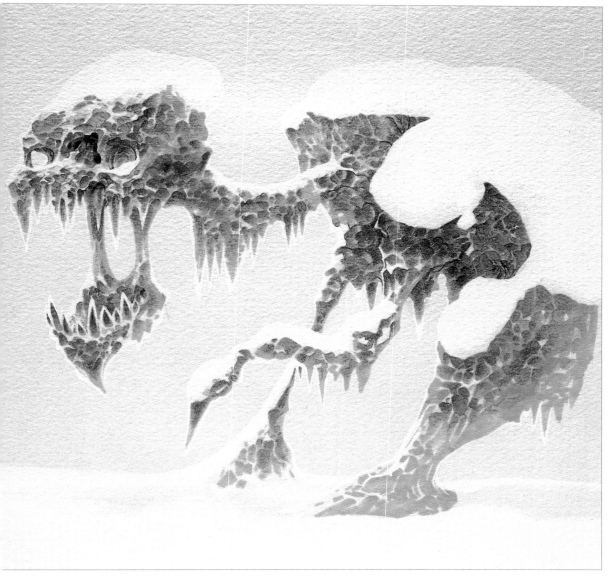

完成彩繪

此畫屬於極簡抽象派；是證明「簡單即豐富」的實例。單色背景透出一股平靜而詭譎的氣氛，雪也具有相同的特質。此環境中沒有半點風或活動力激起一絲漣漪，代表該魔獸的冬眠期若非數年，可能得持續數月之久。

角色速寫：寒凍冰龍

自古以來，龍一直是傳說中不可或缺的一部分。在童話及傳奇中，牠們因其驚人的外表和毀滅性的力量而同時身受崇敬與畏懼。

文學和藝術對龍多所著墨，本書中也有許多相關介紹。你會發現某些特徵在多數的龍身上是相同的：翅膀是再平常不過的了，這些翅膀通常很巨大，不過顏色則可任意變化。多數的龍具有鱗片，有些則帶著堅韌的皮革膚質。其種類有分大耳、小耳；劍脊與平滑直背；柔軟亦或完全被甲殼所包覆的肚子。而且，並非所有的龍都會噴火；該龍噴發的就是寒冰。

繪製腳爪
腳爪由簡單形狀及構圖線所組成。

彩繪腳爪
利用鉛筆加上淡彩進行腳爪之彩繪。

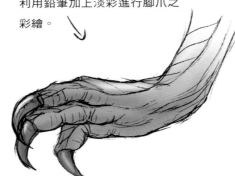
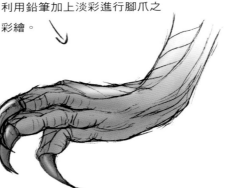

彩繪魔獸
寒凍冰龍是由Adobe Photoshop所創造。設計完成後，畫出粗略草圖並於其上進行最終的上色。

龍頭，正面
魔獸頭部有著尖銳的牙齒以及一雙緊迫盯人的黃銅大眼。

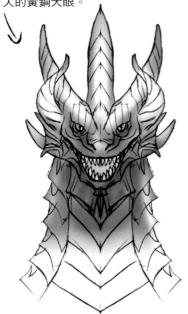

側面
蜥蜴似的比例讓筆下的魔獸看來不似凡間所有。

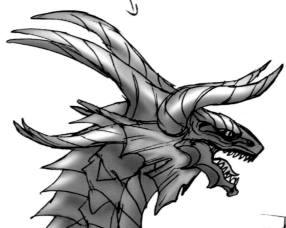

斷魂尾
完全掌握在細節部分，而這條帶有劍刺的尾巴絕對是項致命武器。

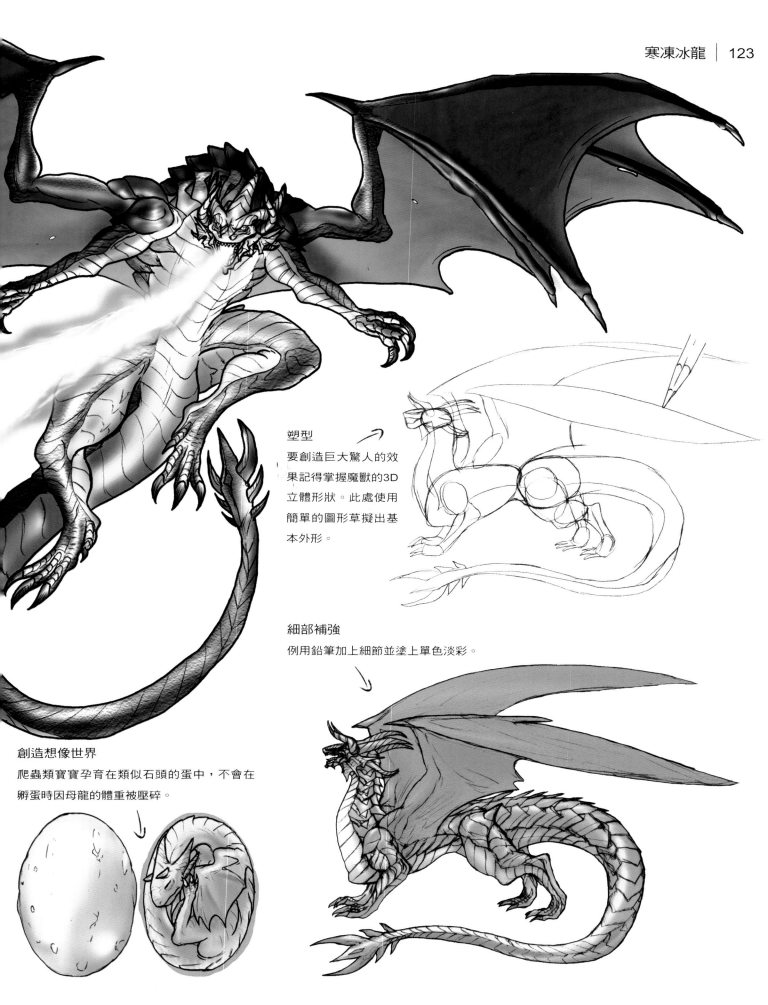

塑型

要創造巨大驚人的效果記得掌握魔獸的3D立體形狀。此處使用簡單的圖形草擬出基本外形。

細部補強

例用鉛筆加上細節並塗上單色淡彩。

創造想像世界

爬蟲類寶寶孕育在類似石頭的蛋中，不會在孵蛋時因母龍的體重被壓碎。

角色速寫：雪人

雪人，又稱喜馬拉雅山雪人；為棲息於喜馬拉雅山區一種神出鬼沒、獨來獨往，不具攻擊性的生物。經過多年來的尋覓，許多山林探險者宣稱發現此魔獸的蹤跡。不過，仍無人能拿出任何可證明其存在的有力鐵證，因此，也或許可將那些目睹雪人的經歷解讀為因高山缺氧而產生的幻覺。

雪人狂熱者聲稱該生物靠兩腿直立行走，不過卻有人對其外觀持不同的看法。而且據目擊資料與足跡看來，那也可能是尚未為人所發現的熊類或猿類生物。雪人身上同時具備類似人猿與熊的特徵，是概括一切可能而成的混種生物。

彩繪毛皮

彩繪毛皮有許多不同的方式，而且幾乎任何彩繪媒材都能派上用場。不過其中不透明顏料可能最易掌控，而粉臘筆則能快速呈現效果。

不透明顏料
以此圖為例，適合以壓克力顏料繪製濃厚、油膩而相互糾結的毛皮

彩色鉛筆
適用於詮釋粗硬而較長的毛皮，不過比起粉蠟筆，該媒材較不易混色。

透明顏料
淡彩或稀釋後的壓克力顏料可用以繪製濃密毛皮。不過要製造這種淺色毛皮頗具難度。以短淺的筆觸創造一連串平行的短線。

粉蠟筆或粉彩色鉛筆
適用於詮釋短而柔順的毛皮。以手指塗抹或用棍棒協助混合，軟化其中的線條。於白色毛皮上增添一抹淺黃色。

塑型
初稿構圖中顯示出寬闊的雙肩與臀關節等該生物所有肌群的位置所在。要於深厚的雪堆中移動，魁梧而具分量的體形是不可或缺的。此魔獸也須為冬眠儲備大量脂肪。

全身
構圖中可看出動物所帶來的啟發，外加寬大的雙肩與臀骨。

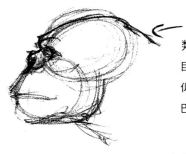

類人猿化
巨大的人猿頭骨上端處與熊近似。不過其頭部短了許多，下巴較低，並且少了鼻子。

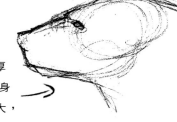

熊化
熊的頭部寬扁而厚實，頸部粗大；其身軀部分通常非常龐大，好儲存冬天所需的脂肪。

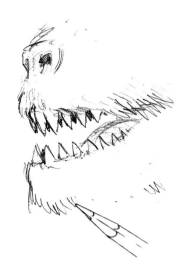

繪製牙齒
一口尖銳的利齒使牠看似野蠻,然而雪人卻是溫馴的生物。

另一方面,大而扁平的牙齒或許會讓此生物看來過於搞笑。試著在此兩極端間找到令人滿意的平衡點。

臉部比例
一雙小眼使頭部其它部分顯得大些。

生理機能
半猿半熊的頭部組合讓該生物頗具真實感,接上北極熊的身軀以反映雪人身處的環境。

彩繪魔獸
一身白毛短厚而多油,用以阻絕寒冷。雪人使用粉彩鉛筆上色,因此須選用表面平滑的畫紙,否則紙上的任何紋路顆粒都會顯現於毛皮上。用色包含白、淺黃,及暖灰。

索引

謝誌

　　Quarto公司僅向下列提供插畫或攝影作品，供本書重製運用者至上謝意。

t = 上；b = 下；r = 右；l = 左；c= 中

11t Courtesy of Fujifilm
26bl Courtesy of Seiko Epson Corp.
26bc Courtesy of Apple
26br Courtesy of Wacom Technology Co

　　其餘插圖與攝影版權均屬Quarto出版集團所有，感謝各位投注的努力與貢獻，若內容有所疏漏誤植，在此先致上歉意，並煩請各位不吝賜知，以便再版時予以更正。

感謝以下藝術家對本書的貢獻：

Simon Coleby—Sandwalker, Swamp Raptor
Jon Hodgson—Saber-toothed Tree Cat
Ralph Horsley—Night Elemental, Centaur
Patrick McEvoy—Sea Elemental, Desert Elemental, Forest Elemental
Lee Smith—Giant Viperfish, Razorback
Anne Stokes—Working Digitally, Sphinx, Swamp Elemental
Ruben de Vela—Kraken, Kropecharon, Ice Dragon

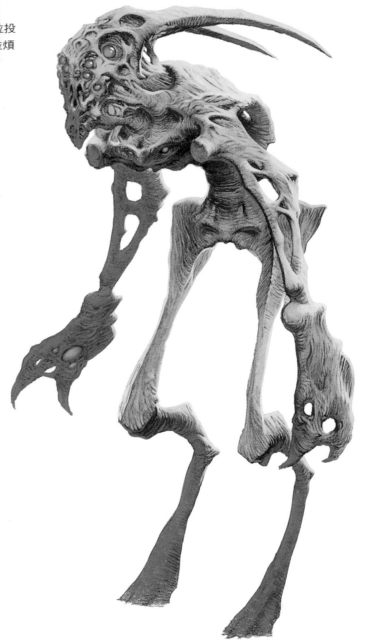